The FLOWER VISION
花视觉

带束花去见想见的人

150+ Ways to Create Beautiful Flower Bouquets

JOJO 主编

中国林业出版社

150+ Ways to
Create Beautiful
FLOWER
BOUQUETS
带束花去见想见的人

策划编辑： 何增明　印　芳
责任编辑： 印　芳
装帧设计： 刘临川　张　丽

图书在版编目（CIP）数据

带束花去见想见的人 / Jojo主编. -- 北京：中国林业出版社, 2017.5（花·视觉）（2017年7月重印）

ISBN 978-7-5038-9002-4

Ⅰ.①带… Ⅱ.①J… Ⅲ.①花卉装饰－装饰美术Ⅳ.①J525.1
中国版本图书馆CIP数据核字(2017)第085606号

中国林业出版社·环境园林出版分社

出　　版：	中国林业出版社
	（100009 北京西城区刘海胡同 7 号）
电　　话：	010－83143565
发　　行：	中国林业出版社
印　　刷：	北京卡乐富印刷有限公司
版　　次：	2017 年 6 月第 1 版
印　　次：	2017 年 7 月第 2 次印刷
开　　本：	710 毫米 ×1000 毫米　1/16
印　　张：	10.5
字　　数：	250 千字
定　　价：	58.00 元

莫待无花空折枝

"我慢慢地，慢慢地了解到，所谓父女母子一场，只不过意味着，你和他的缘分就是今生今世不断地在目送他的背影渐行渐远。你站立在小路的这一端，看着他逐渐消失在小路转弯的地方，而且他用背影告诉你：不必追。"

——From《目送》龙应台

人和人的缘分其实都是有期限的。渺渺红尘，茫茫人海，所有的相遇皆是石火电光。这个世界本就无常，不要去想永久地留住任何事物，更别想去留住人与人的关系。那些看过的风景，曾经遇到过的人，经历过的事，此生都不会再重现，人不可能两次踏进同一条河流。一切皆流，无物永驻。每个人只能陪你走一段路，终究你们是要分开的。《消失的光年》唱道：每个人是每个人的过客。同学、同事、朋友、恋人、亲人他们能陪你的时间其实都是有限的，当我们感慨白驹过隙、物是人非时，会不会对曾经没有好好珍惜的相处，有那么一丝丝的后悔？

《苏菲的世界》里说，我们来到这个美好的世界里，彼此相逢，彼此问候，并结伴同游一段短暂的时间，然后我们就失去了对方，并且莫名其妙就消失了，就像我们突然莫名其妙地来到世上一般。是啊，在时间的长河里，所有的相遇都只是短短的一瞬。人与人的相遇就和花开一样，相逢时美好绚烂，可惜，好时光终究敌不过流年。年华易逝，岁月流转，花开终有花落时，花儿的不持久、易枯萎，如同与他人的缘分，光景弹指间。送人予花，应该更能让人感念于花开当珍惜的相遇，会发自内心地去真正珍惜这种美好缘分吧。

嗯，是时候了，带束花去见想见的人吧！

JoJo
2017年4月1日

目录
Contents

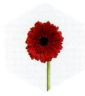
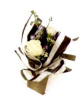

3
莫待无花空折枝

6
插花常用花材

10
单支花束的包装示例

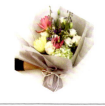
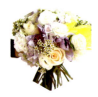
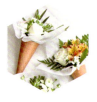
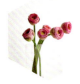

12
不对称花束的包装示例

14
圆形花束的包装示例

16
迷你冰淇淋小花束的包装示例

18
夏日赏荷新方法：折叠荷花花瓣

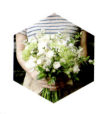
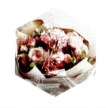
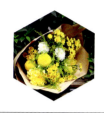
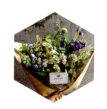

21	39	81	105
白绿色系作品示例	粉色系作品示例	橙黄色系作品示例	蓝紫色系作品示例

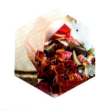

129	149	165	167
红色系作品示例	缤纷色系作品示例	协作花店＼花艺工作室	特别感谢

插花常用花材
The Types of Flowers

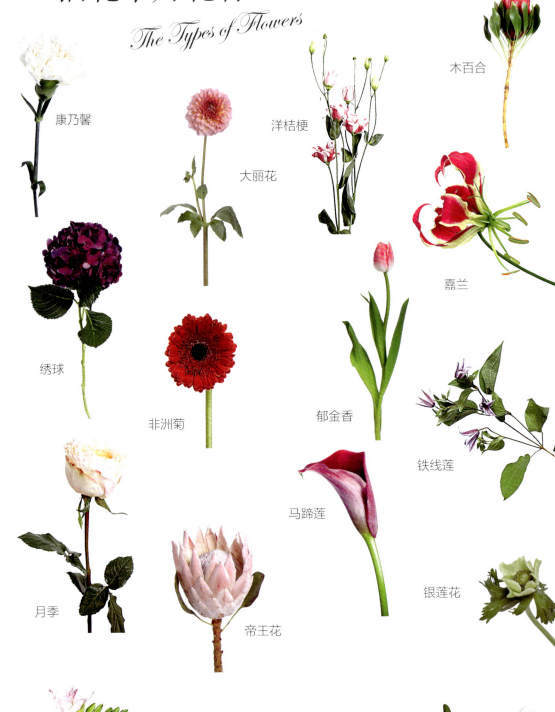

康乃馨

洋桔梗

木百合

大丽花

嘉兰

绣球

郁金香

非洲菊

铁线莲

月季

马蹄莲

帝王花

银莲花

小苍兰（香雪兰）

水仙

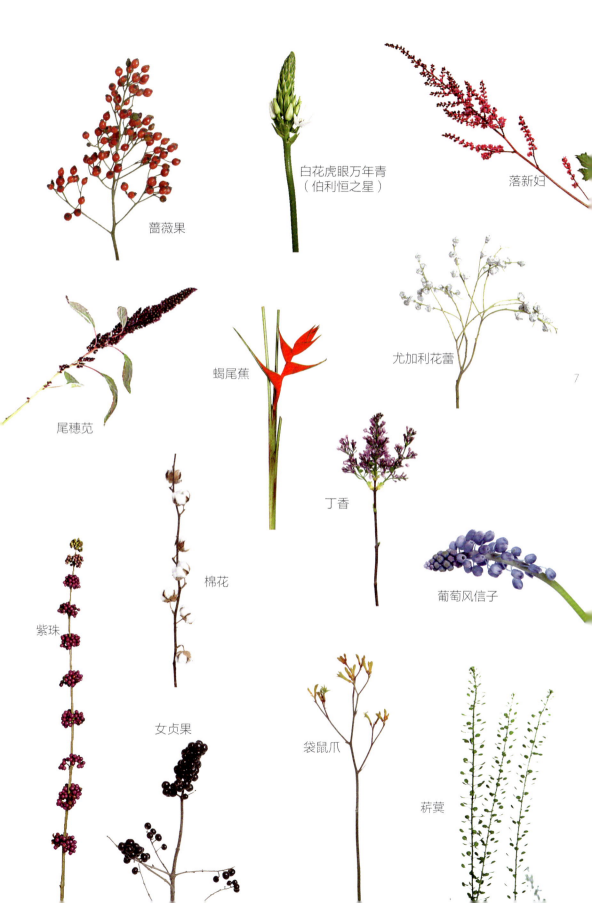

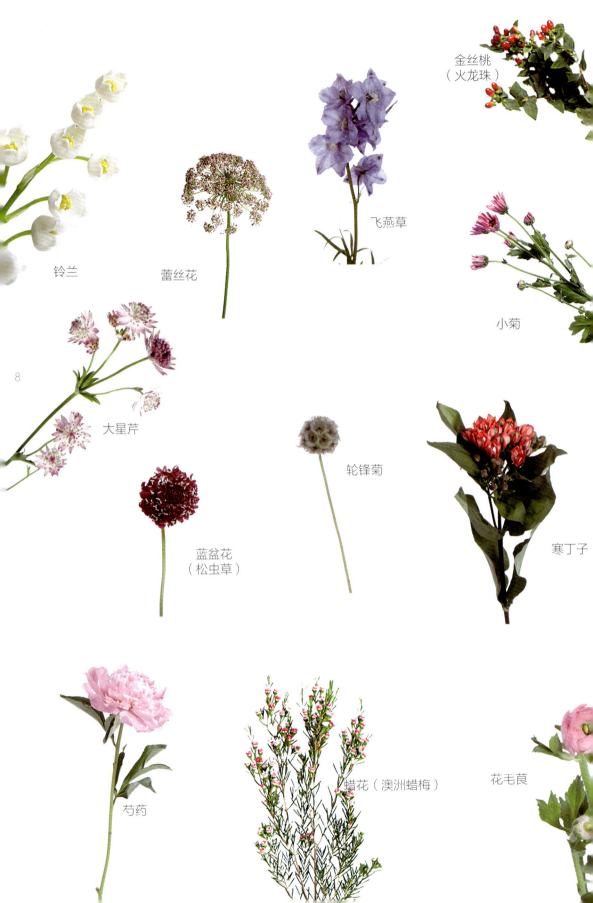

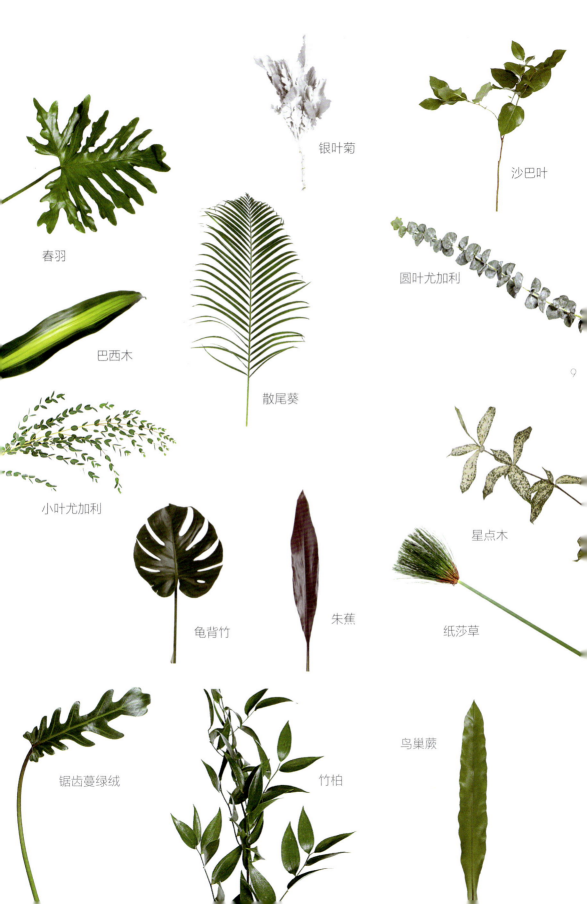

单支花束的包装示例

花　　材：玫瑰、洋桔梗、澳洲蜡梅、大飞燕草
包　　装：龙舌灰色单支包花纸、黑白宽条纹雪梨纸、金色皮面皮绳
示例制作：TOGETHER苁丛

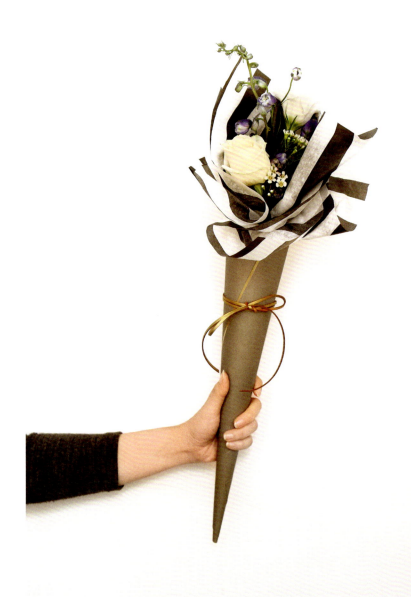

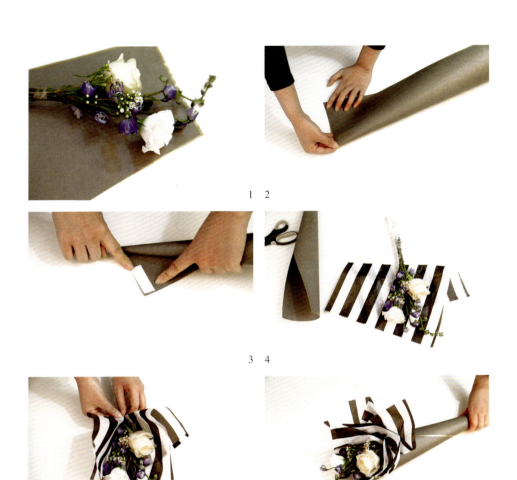

1. 将玫瑰、洋桔梗、澳洲蜡梅、大飞燕草这几种花材搭配在一起。
2. 用龙舌灰的单支包花纸进行包装，将包花纸长的那一端对折，注意找到中点，不要留折痕。
3. 从中点处开始斜卷，卷得越紧，出来的圆筒越细，收尾的部分用双面胶固定。
4. 选用黑白宽条纹雪梨纸，与冷色调的龙舌灰搭配更有时尚感，将 1/3 雪梨纸对半裁开，斜对折，衬在花下。
5. 两边包起，下方固定；另外一张雪梨纸用同样的手法斜对折。将折好的纸固定在花前面，绑扎处用透明胶固定。
6. 塞进准备好的圆筒中，也可在圆筒内圈贴双面胶，粘住雪梨纸便可固定花束；剪下一截金色皮绳，既呼应包花纸上的烫金色，也增加了细节点缀效果；将皮绳绑在圆筒一半处，打成蝴蝶结，完成。

不对称花束的包装示例

花　　材：绣球、澳洲蜡梅、飞燕草、洋桔梗、
　　　　　玫瑰、睡莲
包　　装：3张浅灰色蚕丝棉纸、2张淡灰色晨雾柔光纸、
　　　　　白色皮面皮绳
示例制作：TOGETHER苁丛

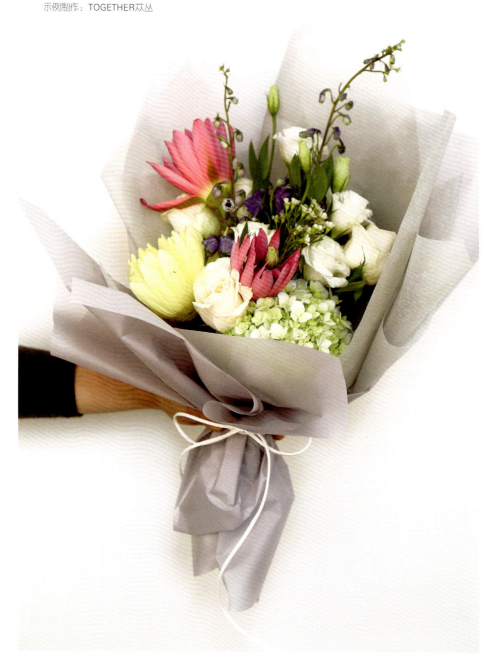

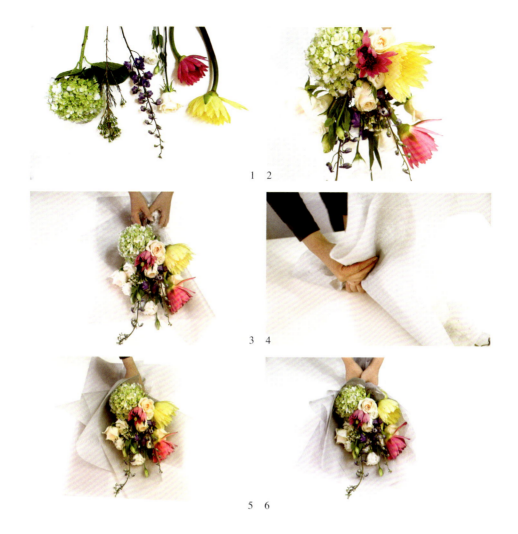

1. 准备花材，从左至右依次为：绣球、澳洲蜡梅、飞燕草、洋桔梗、玫瑰、睡莲。
2. 以螺旋的方式依次加花，先用主要的花材做出构架，继续添加花材使得花束饱满。
3. 选择浅灰色的蚕丝棉纸和淡灰色的晨雾柔光纸作为包装，用低饱和度色感的包装纸衬托偏浅色系但色彩丰富的花束；根据花束的形态决定第一个角的位置，斜放包装纸，将包装纸的1/3反折，花束放在包装纸上；将包装纸手持的部分握紧，用胶带固定。
4. 将另一张蚕丝棉纸斜角折起。将折好的纸下部中间对准花束的绑扎部分，呈现花瓣打开一般的状态，握紧，用胶带固定；再拿一张蚕丝棉纸，用同样的手法斜角折叠。在做这一部分的时候，可将纸向后反折一部分，再固定在花束另一侧。
5. 在花束背后垫一张晨雾纸，一部分反折，放的时候稍微倾斜一点，不要包成一个平角；绑扎处握紧，固定。
6. 将另外一张晨雾纸斜角折后再折一下，折成如图所示；握住固定在花束前方；整束花色彩轻盈，故用白色皮绳点缀搭配，简约细巧却富有质感。

圆形花束的包装示例

花　　材：睡莲、绣球、洋桔梗、玫瑰、澳洲蜡梅

包　　装：3张晨雾柔光双色纸（蜜瓜+暖灰）；3.8cm宽烟紫色丝带；白色皮面皮绳

示例制作：TOGETHER苁丛

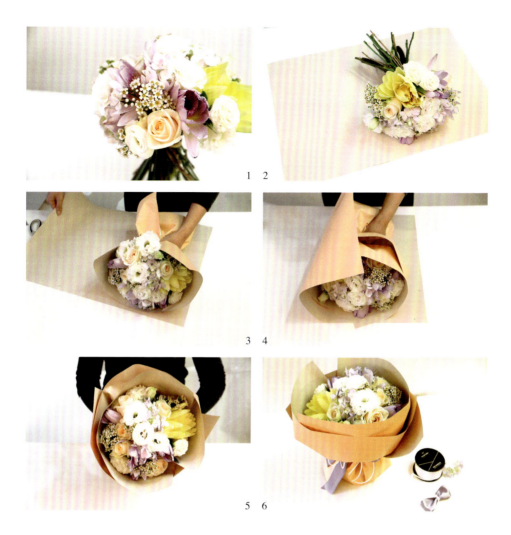

1. 准备花材；以螺旋的方式依次加花，先用主要的花材打出构架；继续添加花材使得花束饱满，打成一个圆形花束；捆扎好，把花茎修剪齐。
2. 选用晨雾双色纸，外侧蜜瓜色活泼却不轻佻，呼应玫瑰的淡橙色，而内侧百搭的暖灰色作为底色，衬托整体素净的花束色调；将花束放在纸上，裁切至适当的高度，比花束大一些；根据花束的圆弧度包起来，绑扎处握紧。
3. 将第二张纸错开一些位置垫在花束下，以同样的方式包起，握紧绑扎处；加纸的时候考虑缺口的位置安排。
4. 同样的手法加第三张纸，用胶带固定花束绑扎处。
5. 适当整理包花纸，使得从上面看圆润均衡。
6. 选用烟紫色丝带与白色皮绳来呼应花束中的色彩，丝带与皮绳的结合让蝴蝶结形式更别致。花束完成。

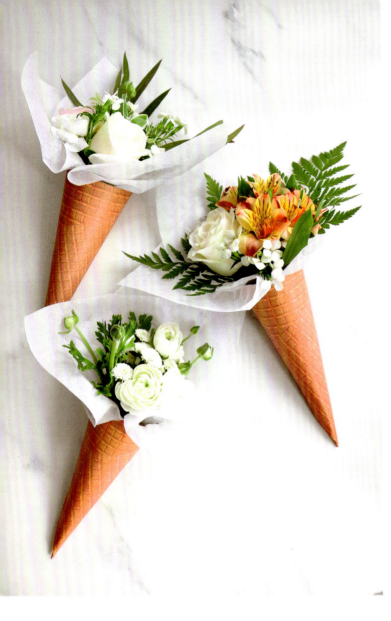

迷你冰淇淋小花束的包装示例

花　　材：玫瑰、花毛茛、六出花、石竹梅、高山羊齿、银叶菊

包　　装：玻璃纸、雪梨纸、带纹理卡纸

示例制作：早安小意达

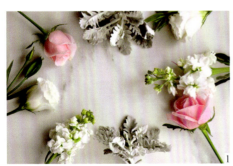

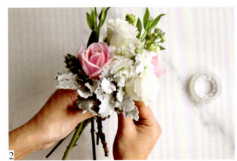

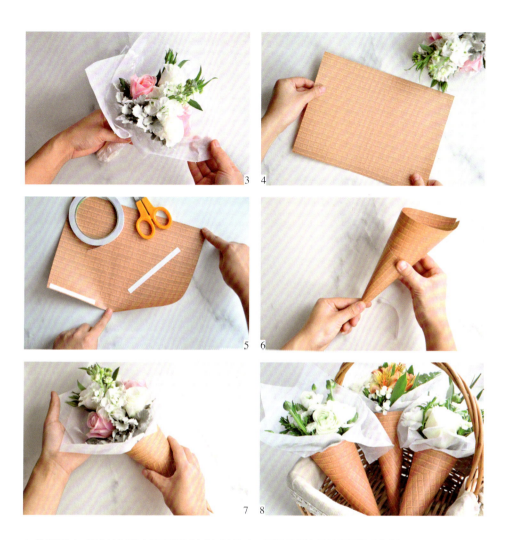

1. 准备花材，迷你冰淇淋小花束用到的花材比较少，可以根据自己的喜好随意取材。
2. 取适量的花材扎成一个小小的花束，用胶带捆扎。
3. 小花束的底部茎秆剪齐，用纸巾或者其他可以保水的材料包裹花束的底部，然后用一张玻璃纸将花束底部包裹起来，以便向玻璃纸袋里注水保鲜；可以在小花束的外部再包一层轻薄的雪梨纸，既有装饰作用，也有保护作用。
4. 接下来制作甜筒的部分，用一张仿脆皮甜筒质感的包装纸，尺寸大约是 25cm×18cm。大小可以根据花束的大小而定，但需要有足够的硬度。
5. 首先沿着包装纸比较长的一边对折一下，标记出这一边的中点位置；以标记的这一点为顶点将包装纸从一边卷起；展开包装纸，按照图中所示的位置贴上两段双面胶。
6. 把包装纸重新卷成甜筒造型，撕下双面胶就可以固定住了。
7. 最后把制作好的小花束放进甜筒，轻轻捏一下甜筒的中段，甜筒内部的双面胶就会粘住小花束底部的玻璃纸，这样小花束就不会掉下来。
8. 最后沿着玻璃纸和花束的缝隙注入少量水，这样鲜花就可以持久保鲜了。可以更换花材再多做几个。

夏日赏荷新方法：折叠荷花花瓣

花　　材：荷花
示例制作：早安小意达

在东南亚等盛产荷花的国家，折叠荷花是非常常见的一种手法，今天为你分享折叠荷花花瓣的小方法，让家中的荷花绽放出不一样的美好！

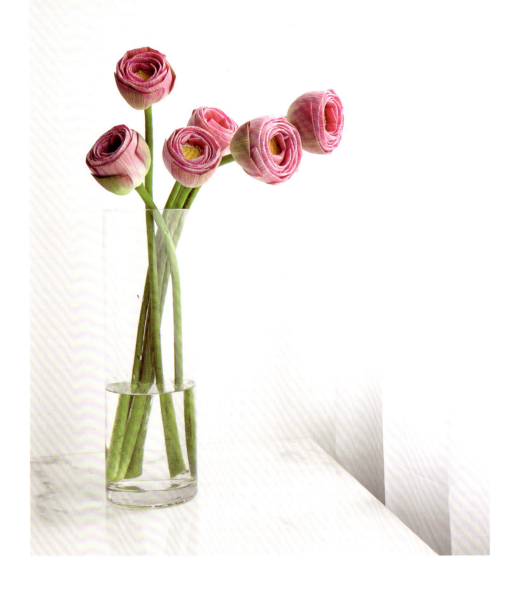

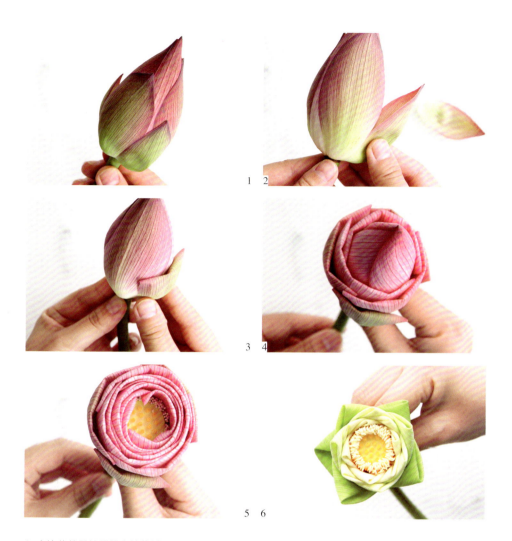

1. 去掉荷花最外层的小片花瓣。
2. 轻轻拉开一片花瓣，将花瓣向内折叠。
3. 整理这片折好的花瓣，花瓣自身的弹性会让折叠后的花瓣保持服贴，注意折叠的时候尽量保持动作轻柔，不要折出明显的折痕。
4. 用同样的方法继续折叠所有的花瓣。
5. 一直进行到最内层的花瓣，露出荷花的子房和花蕊即完成。

还有一种是三角形折法（见图6）。只要把花瓣像这样折出一个三角形即可。白色的荷花个头略小，但花蕊更大，用三角形的折法更好看。经过折叠处理之后的荷花露出了漂亮的子房和花蕊，色彩更加明亮动人。

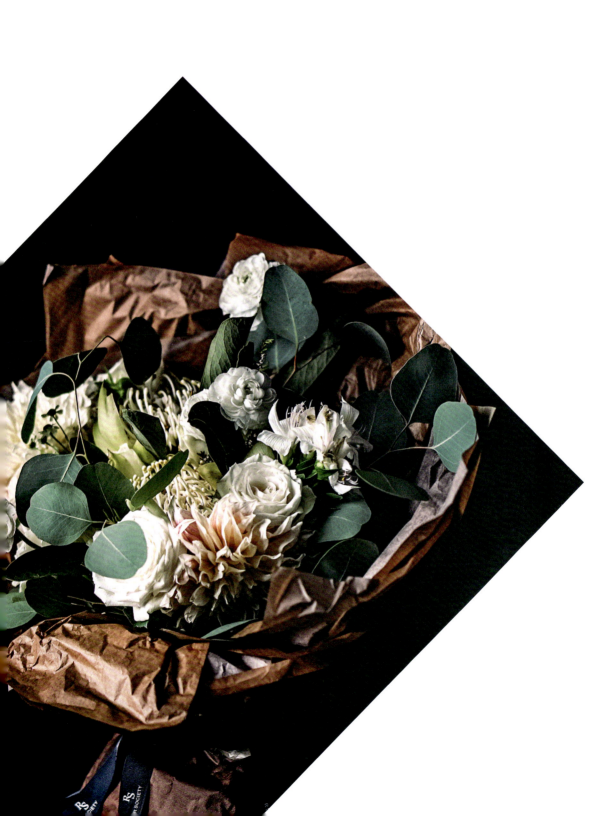

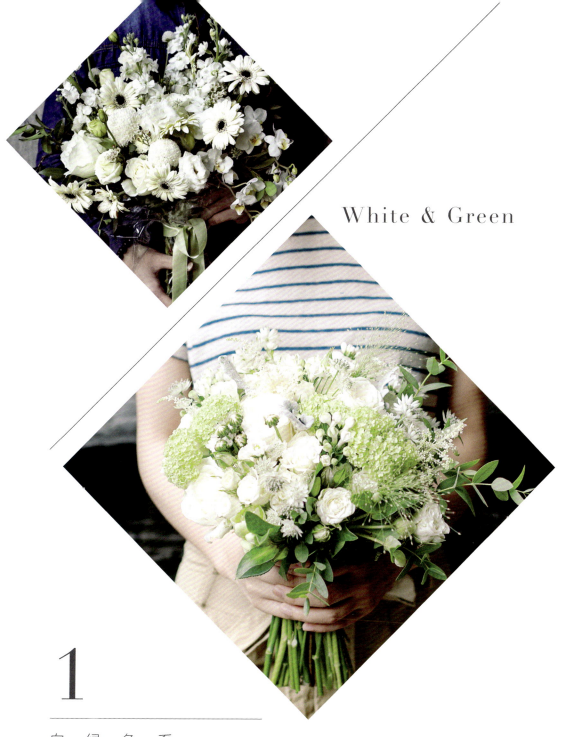

White & Green

1

白 绿 色 系

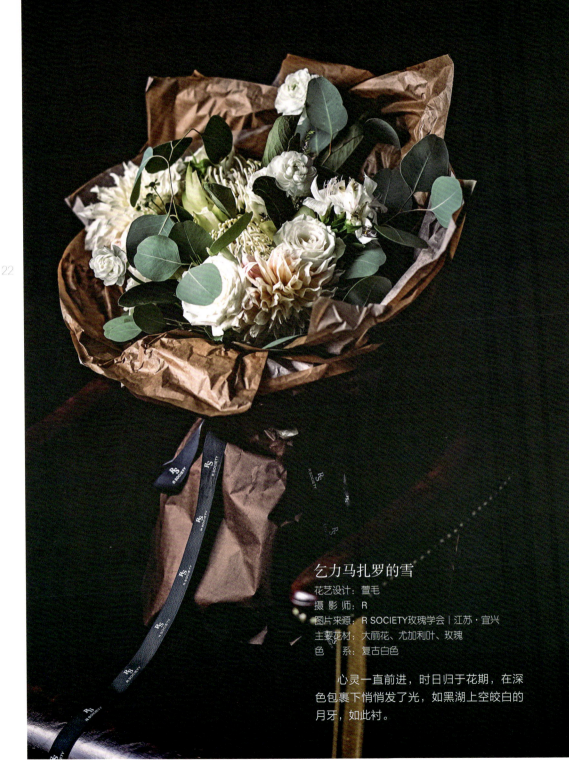

乞力马扎罗的雪

花艺设计：萱毛
摄 影 师：R
图片来源：R SOCIETY玫瑰学会丨江苏·宜兴
主要花材：大丽花、尤加利叶、玫瑰
色　　系：复古白色

　　心灵一直前进，时日归于花期，在深色包裹下悄悄发了光，如黑湖上空皎白的月牙，如此衬。

是花还是你

只想待在你身旁和你玩耍,欣赏你的光芒。你拿着花向我走来,在看你的时候,有那么一瞬间我竟分不清是花还是你。

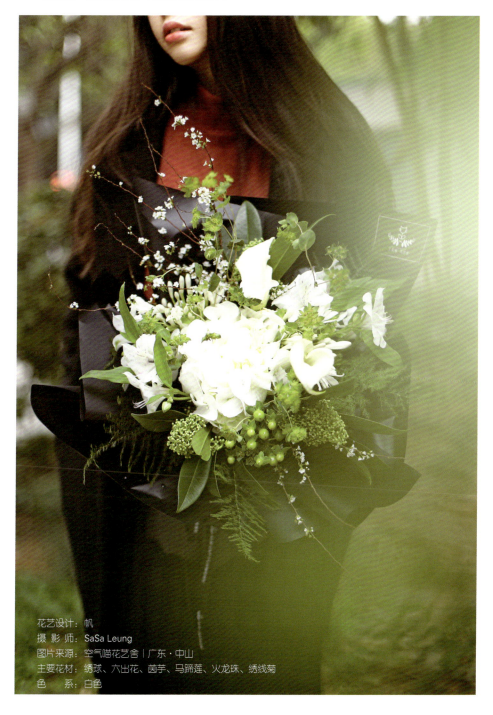

花艺设计:帆
摄 影 师:SaSa Leung
图片来源:空气喵花艺舍 | 广东·中山
主要花材:绣球、六出花、茵芋、马蹄莲、火龙珠、绣线菊
色　系:白色

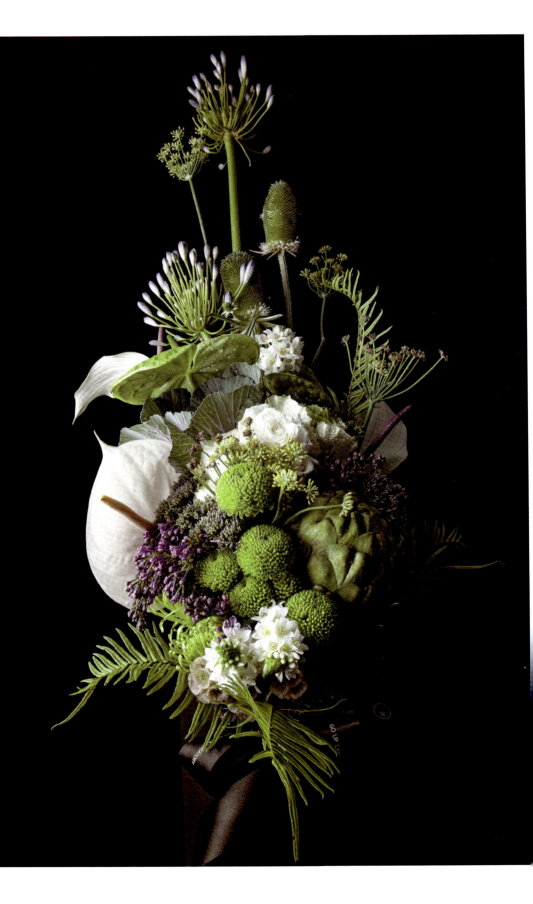

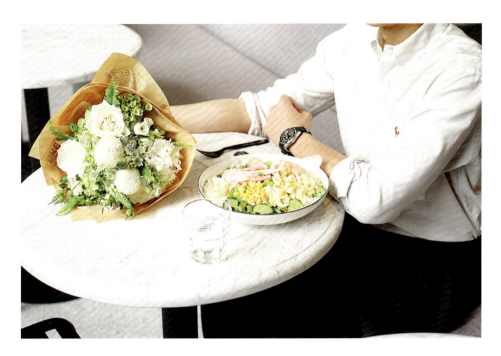

清新的午餐

花艺设计：叶昊旻
摄 影 师：BREEZE 微风花店
图片来源：BREEZE 微风花店｜广东·东莞
主要花材：羽扇豆、玫瑰、乒乓菊、大星芹、绣球
色　　系：白绿色

　　一直觉得牛皮纸和花是最佳搭档，白绿色的花束，搭配牛皮纸，清爽文艺又清新，有它陪伴的午餐，定是美好极了。

NO.2.Floshion 魔力城市东京

花艺设计：光合实验室
摄 影 师：光合实验室
图片来源：光合实验室｜四川·成都
主要花材：朝鲜蓟、百子莲、乒乓菊、花烛、蕨、茴香、丁香
色　　系：白绿色

　　东方禅意与西方美学的结合，科技电子与传统浮世绘的混合，造就了这幅以魔幻都市东京为名的花束。你看到的不止是你眼中的Ta，也许还有更多面，等待你去发觉和喜爱。

悦己

花艺设计：爱丽丝.花 花园小筑
摄 影 师：爱丽丝.花 花园小筑
图片来源：爱丽丝.花 花园小筑｜青海·西宁
主要花材：银莲花、玫瑰、洋桔梗、紫罗兰、
　　　　　花毛莨、纽扣菊、澳洲蜡梅、
　　　　　银边翠、绣线菊
色　　系：白色

　　对白色总有莫名的好感，低调又奢华，不同的花材凸显出不同层次的理解，一朵银莲花主宰了整体的美，不为别的，只为取悦自己。

想念

花艺设计：Cilia
摄 影 师：Cilia
图片来源：IF花艺工作室　｜江苏·苏州
主要花材：玫瑰、银莲花、水仙、地肤、
　　　　　尤加利叶、郁金香、银叶菊、
　　　　　康乃馨、洋桔梗
色　　系：白色

　　白是最平静又最有力的颜色，仿佛每一朵都在诉说最纯粹的想念。

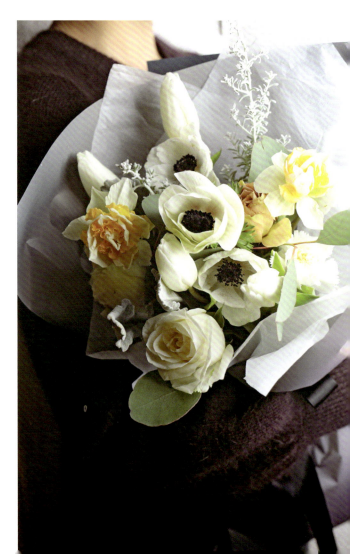

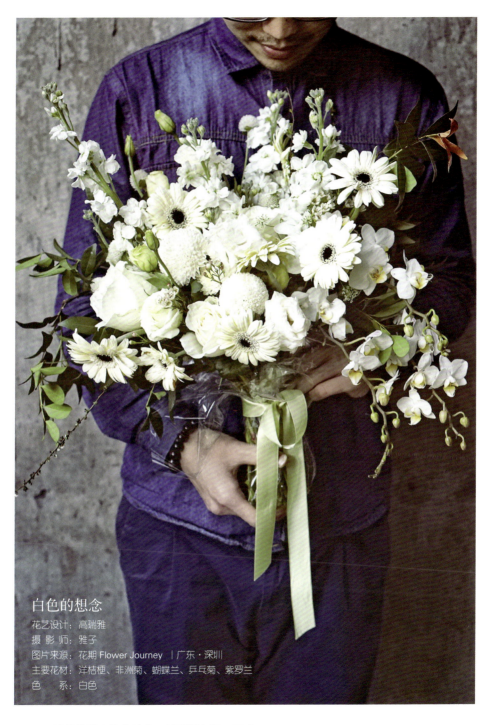

白色的想念

花艺设计：高瑞雅
摄 影 师：雅子
图片来源：花期 Flower Journey ｜广东·深圳
主要花材：洋桔梗、非洲菊、蝴蝶兰、乒乓菊、紫罗兰
色　　系：白色

　　当我陈列出你的缺点，却发现自己，已成为一座想念的博物馆，它是白色的，纯洁的。

一束花

一束花，不外乎是我们与自然之间的一个小窗口，连接人和自然的关系，就这么简单。

花艺设计：YSFLOWER
摄 影 师：YSFLOWER
图片来源：YSFLOWER | 广东·广州
主要花材：落新妇、玫瑰、六出花、澳洲蜡梅、尤加利叶
色　　系：白色

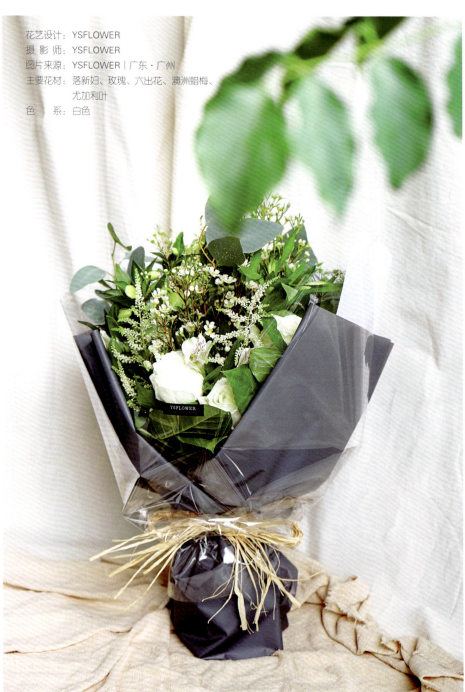

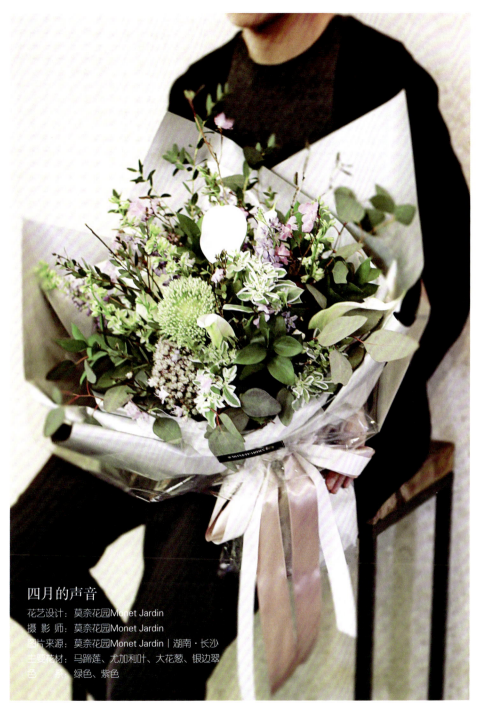

四月的声音

花艺设计：莫奈花园Monet Jardin
摄 影 师：莫奈花园Monet Jardin
图片来源：莫奈花园Monet Jardin｜湖南·长沙
主要花材：马蹄莲、尤加利叶、大花葱、银边翠
色　　系：绿色、紫色

　　生活的美在于我们的用心，用心去感受每一天的美好。一束自然风格花束，献给美好的四月。

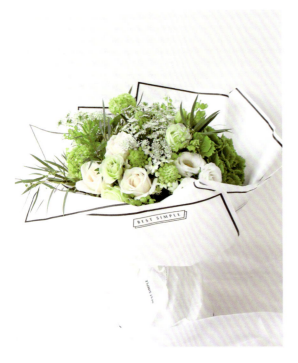

不一样七夕

花艺设计：赵婵娟
摄 影 师：赵婵娟
图片来源：优简BestSimple ｜ 陕西·西安
主要花材：木绣球、绣球、玫瑰、白花虎眼万年青（怕利恒之星）
色　　系：绿色、白色

 这个骄阳似火的天气需要一点清爽，选取了白绿色作为主色调，加了少量的白玫瑰，还挑选了白花虎眼万年青。小花簇拥着大花，就像行星一直守护着恒星。这个花束不是替男生们送的，而是七夕我最想送给姑娘们的礼物。

泉

花艺设计：KEN
摄 影 师：@Luna.w
图片来源：FAIRY GARDEN 仙女花店 ｜ 江苏·南京
主要花材：多头玫瑰、风铃草、大星芹、小叶尤加利、
　　　　　木绣球、石竹、喷泉草
色　　系：白绿色

 你在山间嬉戏，而蝴蝶落在青草上问你，你拍了拍岸边的溪石，告诉它，梦就留在了这里。

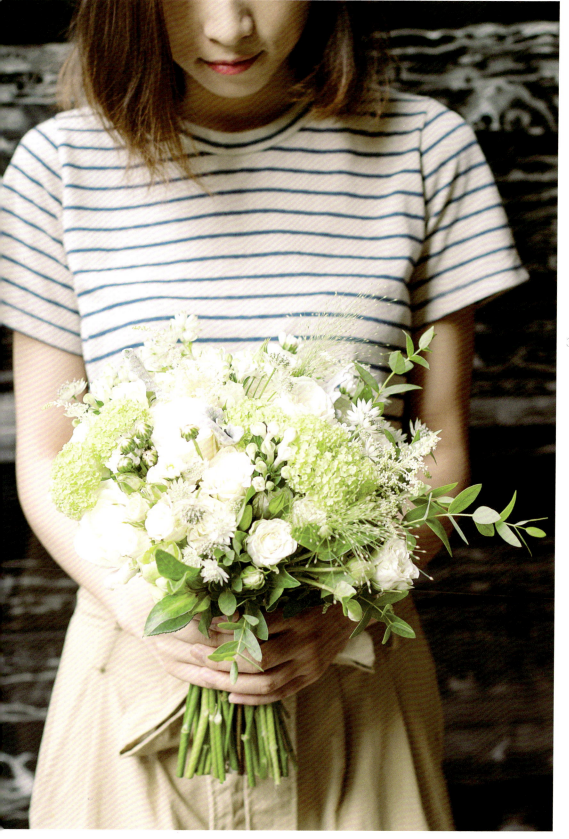

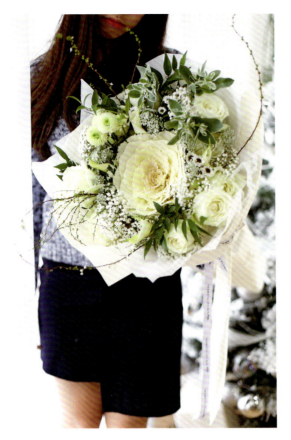

初冬

花艺设计：帆
摄 影 师：SaSa Leung
图片来源：空气喵花艺舍 | 广东·中山
主要花材：羽衣甘蓝、白玫瑰、满天星、绣线菊、
　　　　　银边翠
色　　系：白色

　　你是否与我一样生活在一个不下雪的城市，却又如此地喜欢雪。我把对雪花的喜爱放进花束里，想要送你一整个冬天的白。

祭奠

花艺设计：丹丹
摄 影 师：三卷花室
图片来源：三卷花室 | 广西·南宁
主要花材：洋桔梗、澳洲蜡梅、春兰叶、花烛、雀梅
色　　系：白色

　　郑重地寄一份哀思，在这个季节，是我对你的思念。

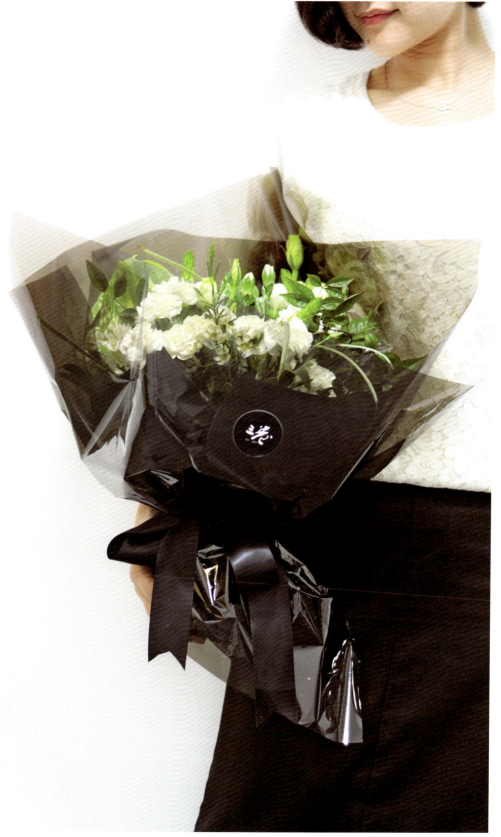

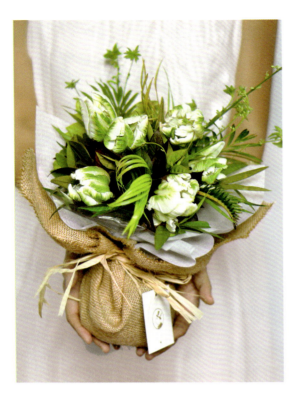

绿色小调

花艺设计：鱼子
摄 影 师：艾可的花事
图片来源：艾可的花事｜广东·深圳
主要花材：郁金香
色　　系：绿色

　　绿色的进口郁金香，搭配麻质的包装纸，拉菲草随意捆绑的花束，宛如一曲绿色小调，质朴，自然。

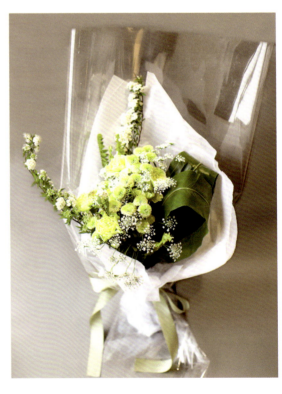

清思

花艺设计：阿桑
摄 影 师：可可
图片来源：桑工作室｜广西·柳州
主要花材：绣线菊、多头小菊、
　　　　　蕾丝花、鸟巢蕨
色　　系：绿色

　　人世分隔的两个世界，我们在喧闹的这头，捎一缕清思，送去怀念。花束里青绿素色搭配，不杂不闹，恰似一缕清柔的思念。

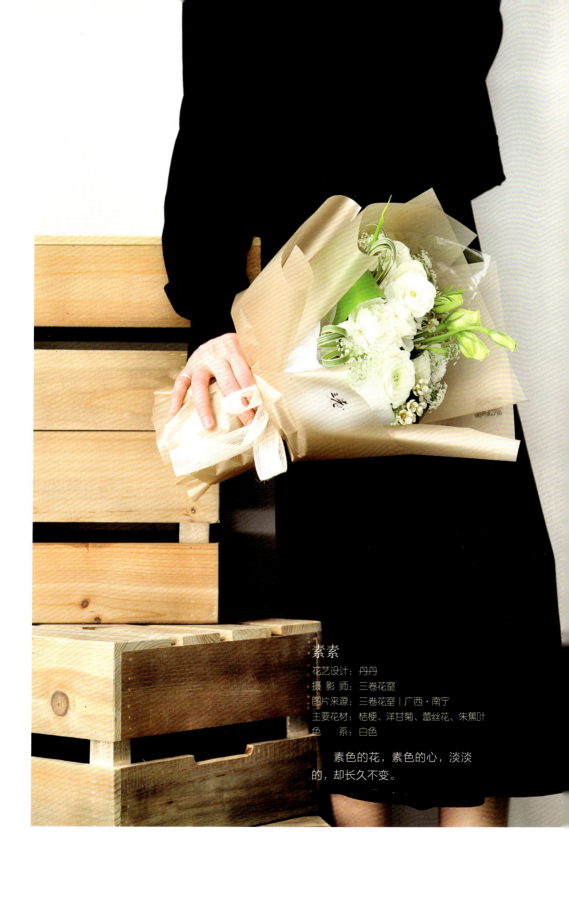

素素

花艺设计：丹丹
摄 影 师：三卷花室
图片来源：三卷花室丨广西·南宁
主要花材：桔梗、洋甘菊、蕾丝花、朱蕉叶
色　　系：白色

素色的花，素色的心，淡淡的，却长久不变。

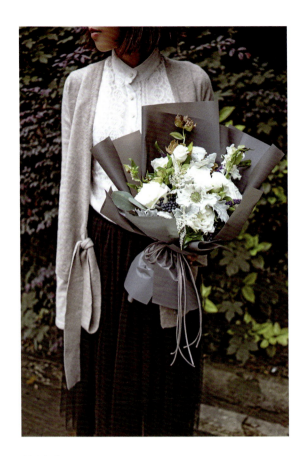

等风来

花艺设计：蒋晓琳
摄 影 师：刘智
图片来源：蒋晓琳｜四川·成都
主要花材：白玫瑰、蓝盆花（松虫草）、落新妇、穗花、黑莢蒾、
　　　　　蜀葵、银叶菊、圆叶尤加利
色　　系：白色

听雨、试茶
候月、等风
春花烂漫，春水微澜
你在风中翩翩起舞
我却只想
把这微风的缱绻
送给你

Flowers in London

花艺设计：王小爆爆
摄 影 师：王小爆爆
图片来源：PhlowerStudio｜上海
主要花材：绣球、尤加利叶
色　　系：绿色

在伦敦喜欢的花店买了喜欢的花材做了喜欢的大花束，还拍了喜欢的姑娘捧着这束我喜欢的花。

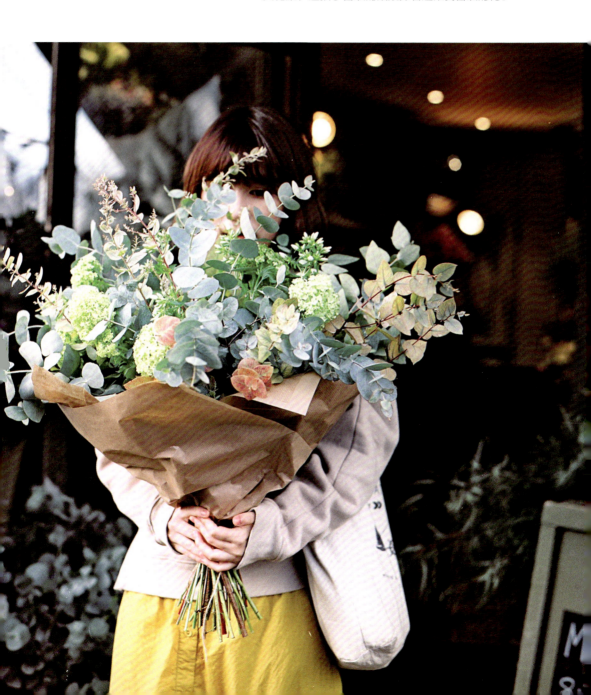

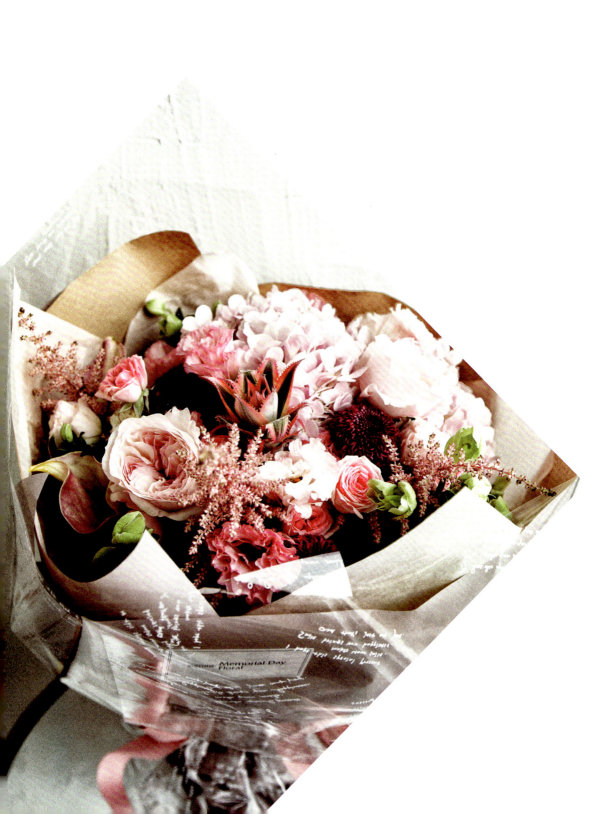

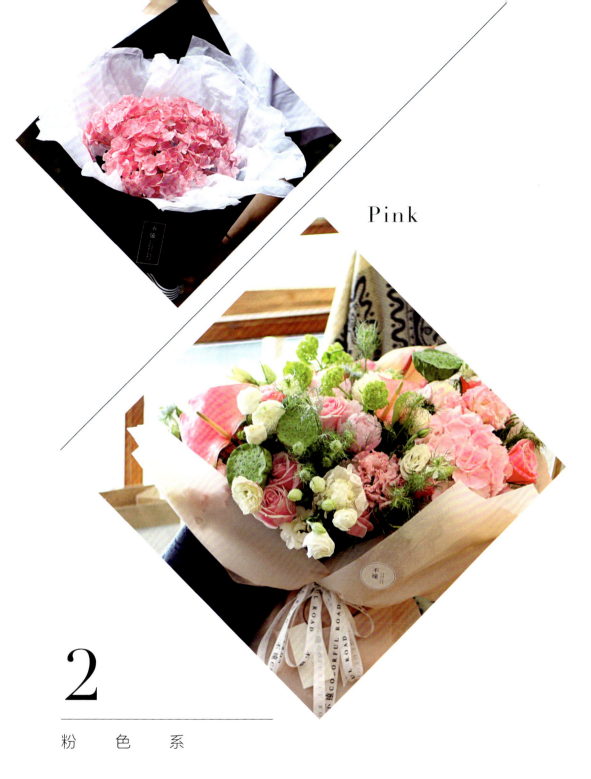

Pink

2
粉 色 系

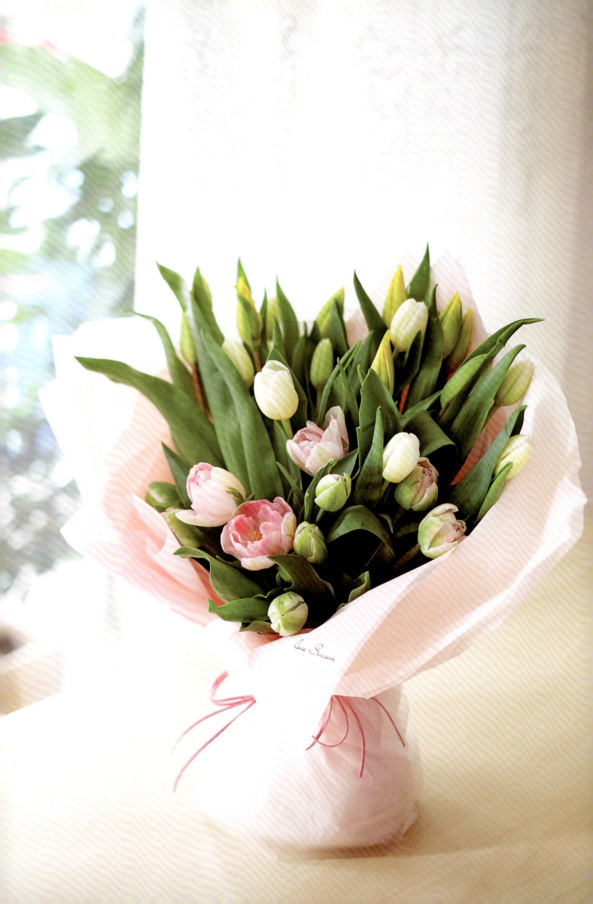

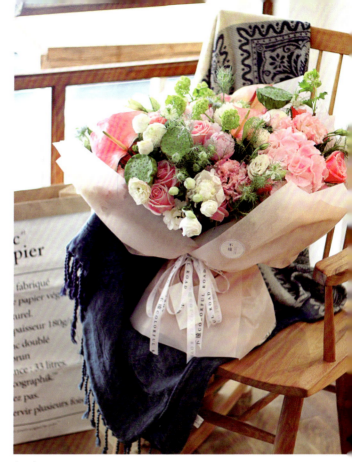

初恋

花艺设计：不遠ColorfulRoad
摄 影 师：不遠ColorfulRoad
图片来源：不遠ColorfulRoad｜甘肃·兰州
主要花材：绣球、莲蓬、木绣球、芍药、花烛、玫瑰、黑种草
色　　系：粉色

　　满眼的粉嫩，如初恋般甜蜜，跳动的花枝，是初见时的心跳。

优雅

花艺设计：文文
摄 影 师：PAUL
图片来源：LOVESEASON恋爱季节｜广东·佛山
主要花材：郁金香
色　　系：粉色

　　给初恋的一束花，优雅也淡然，她的生命中曾有过的甜酸苦辣，经过岁月的磨炼，愈发洋溢着独特的气质，透露着优雅。

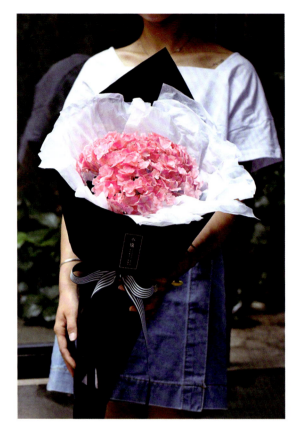

冰淇淋花束

花艺设计：不远ColorfulRoad
摄 影 师：不远ColorfulRoad
图片来源：不远ColorfulRoad ｜甘肃·兰州
主要花材：绣球
色　　系：粉色

绣球本身就很美，用冰激凌包装的方式包起来，是简简单单的美。

雪·花

花艺设计：不遠ColorfulRoad
摄 影 师：不遠ColorfulRoad
图片来源：不遠ColorfulRoad｜甘肃·兰州
主要花材：银莲花、玫瑰、郁金香、花毛茛、澳洲蜡梅、紫罗兰
色　　系：粉色系

　　雪花散落的朦胧中，花儿的娇艳与粉嫩是这个寒冬中一抹温暖的存在。

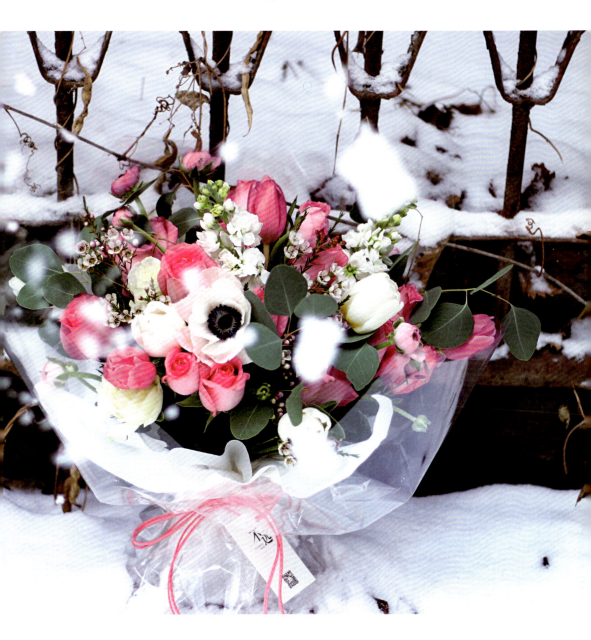

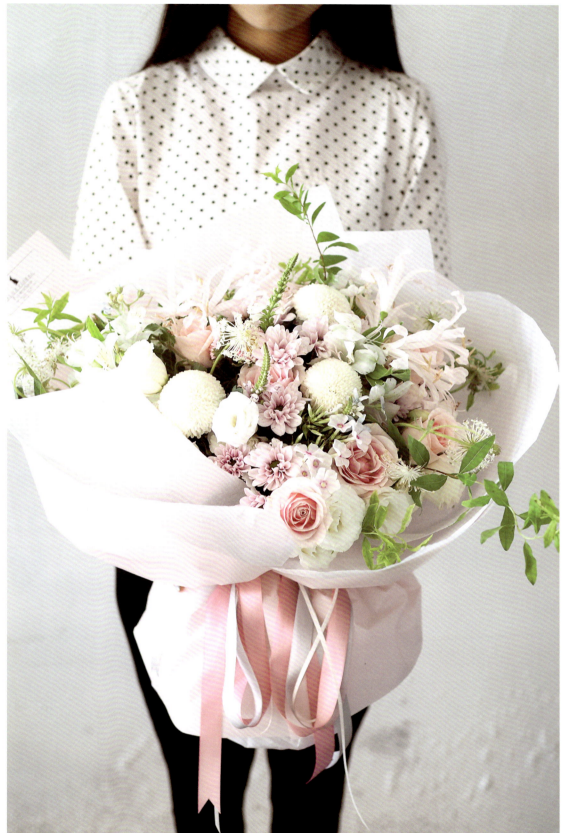

粉蜜

花艺设计：爱丽丝.花 花园小筑
摄 影 师：爱丽丝.花 花园小筑
图片来源：爱丽丝.花 花园小筑｜青海·西宁
主要花材：玫瑰、小菊、石蒜、乒乓菊、穗花、绣线菊、
　　　　　翠珠花、蓝星花、六出花、福禄考
色　　系：粉色

　　每一个叶片上爬满了秘密，仿佛在低语，我问玫瑰，玫瑰不说话，但她知道我爱你。

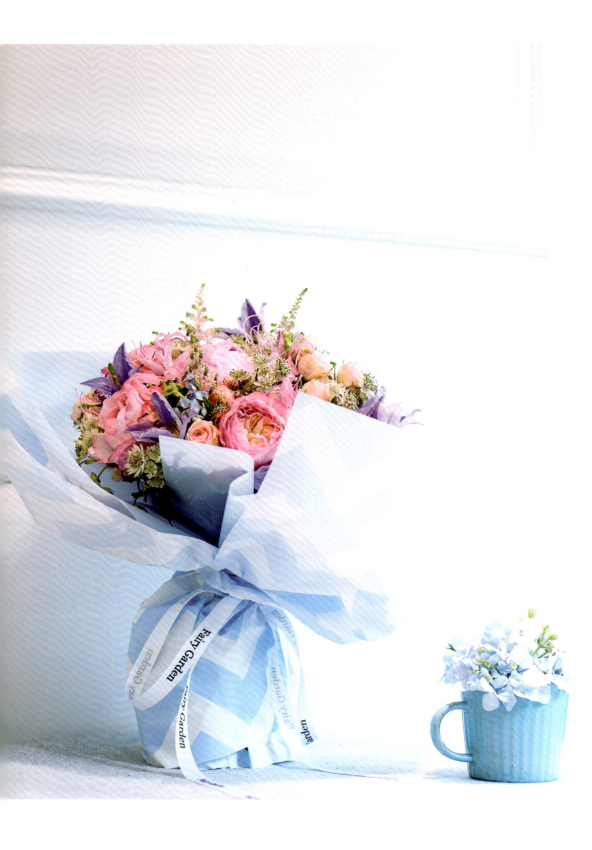

玛丽莲·梦露

花艺设计：天宇
摄 影 师：@Luna.w
图片来源：FAIRY GARDEN仙女花店 | 江苏·南京
主要花材：玫瑰、落新妇、铁线莲
色　　系：粉紫色

　　有一种美丽，叫做，玛丽莲·梦露的神秘。

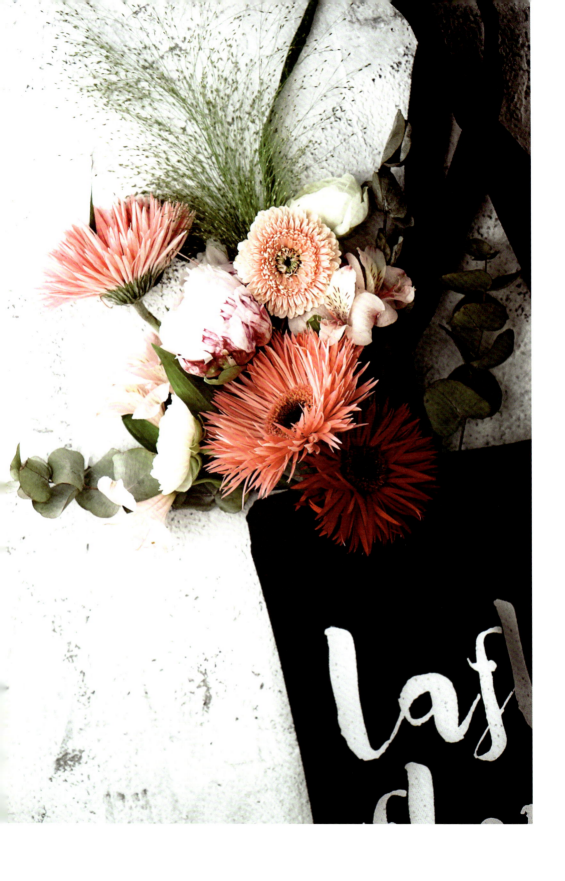

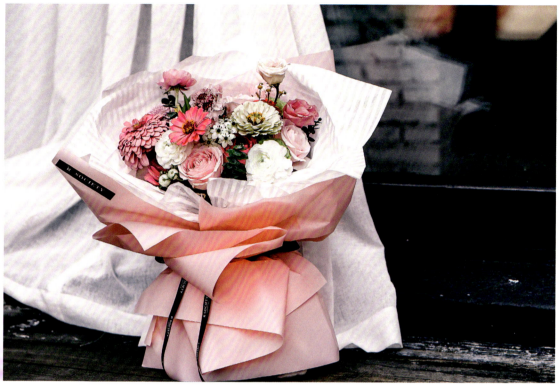

初见

花艺设计：萱毛
摄 影 师：R
图片来源：R SOCIETY玫瑰学会 | 江苏·宜兴
主要花材：玫瑰、洋桔梗、百日草、白花虎眼万年青（伯利恒之星）、
　　　　　尤加利叶、花毛茛、蓝盆花（松虫草）
色　　系：粉色

怦然心动，有人默然相爱，有人寂静欢喜，一如初见。

带花回家

花艺设计：Vane Lam
摄 影 师：Wong CC
图片来源：LaFleur花筑 | 广东·广州
主要花材：非洲菊、芍药、喷泉草、尤加利
色　　系：粉橙色

新设计的环保袋，想着可以用来装花，粉色和黑色的搭配很和谐，花真的不是只能用包装纸来包，环保袋也是可以的。

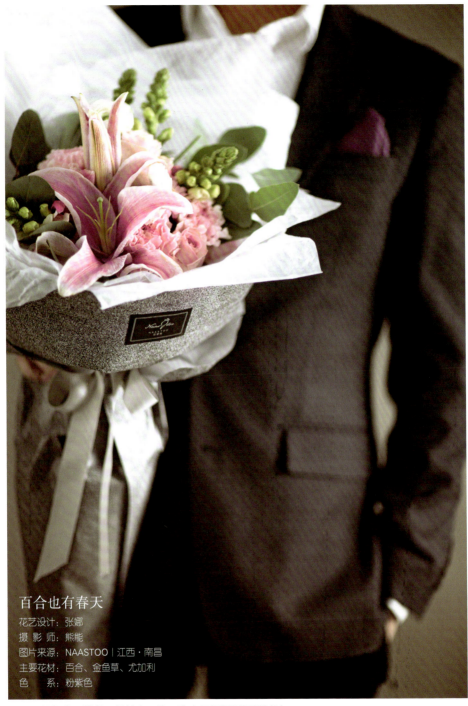

百合也有春天
花艺设计：张娜
摄 影 师：熊能
图片来源：NAASTOO｜江西·南昌
主要花材：百合、金鱼草、尤加利
色　　系：粉紫色

　　记忆中那样熟悉的笑容，像一阵春风轻轻柔柔拂过脸庞，冰淇淋花束包装下的百合充满春天般的蓬勃生机。

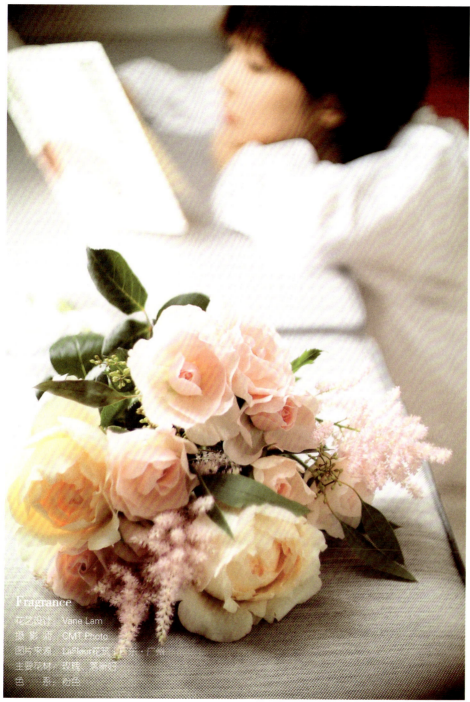

Fragrance
花艺设计：Vane Lam
摄影师：CMT Photo
图片来源：LaFleur花艺（广东·广州）
主要花材：玫瑰、落新妇
色　系：粉色

　　她是一位很美丽的女人，可以优雅，也可以简单清爽。English Miss是很优雅并带有香味的玫瑰；Piaget Rose花苞很饱满，淡黄色的花瓣内敛但很有内涵；粉红色的落新妇有着少女心，正如她是一位美丽的女人，也有着一颗少女心。

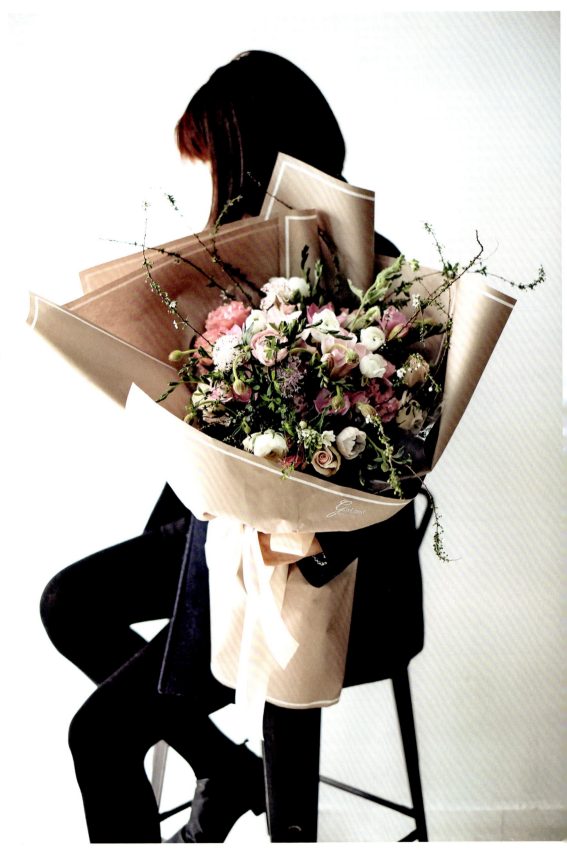

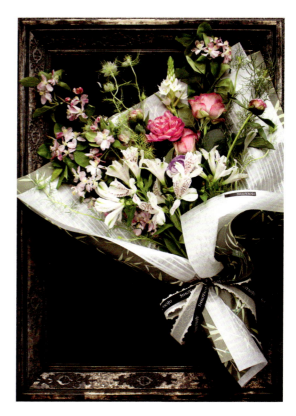

月上海棠

花艺设计：芍药居
摄 影 师：芍药居
图片来源：芍药居｜广西·南宁
主要花材：海棠花、芍药、雀梅、黑种草、洋桔梗、玫瑰、六出花
色　　系：粉色

　　北宋诗人苏轼在《海棠》中写道："只恐夜深花睡去，故烧高烛照红妆。"夜阑人静，愿月光与烛光陪伴海棠花儿，共耀芳华。

Common Freesia

花艺设计：大虹
摄 影 师：大虹
图片来源：GarLandDeSign｜广东·深圳
主要花材：洋桔梗、花毛茛、香雪兰、银莲花、多头玫瑰、翠珠花、
　　　　　蓝星花、绣线菊
色　　系：粉色

　　能知道自己真正喜欢的事和人，是多么值得珍惜的事。时光你慢慢走，让我再嗅一嗅香雪兰的香。

俏皮

花艺设计：Cilia
摄 影 师：Cilia
图片来源：IF花艺工作室 | 江苏·苏州
主要花材：玫瑰、银莲花、花毛茛、绣线菊、高山刺芹、茵芋、
　　　　　康乃馨、郁金香、玫瑰、尤加利叶
色　　系：粉色

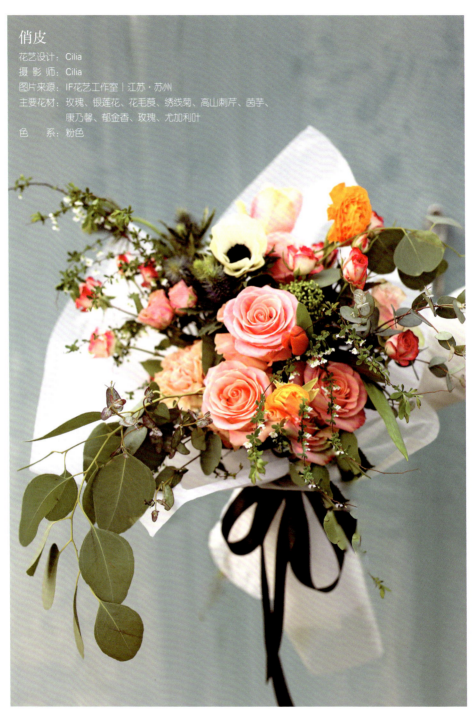

　　你心里的她是不是这个样子，粉嘟嘟的脸永远带笑，伴着俏皮的表情，永远十八岁的模样。

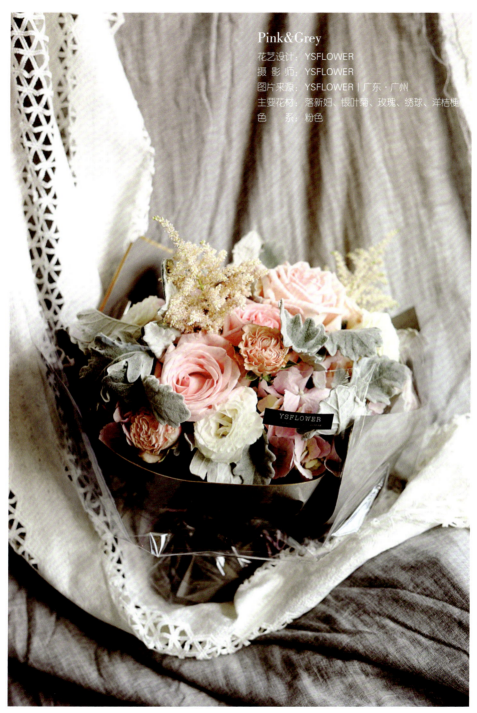

Pink&Grey
花艺设计：YSFLOWER
摄 影 师：YSFLOWER
图片来源：YSFLOWER | 广东·广州
主要花材：落新妇、银叶菊、玫瑰、绣球、洋桔梗
色　　系：粉色

　　知性沉稳的灰色银叶菊，遇到柔美的粉色玫瑰、粉色绣球、粉色落新妇，清爽自然，让冬日暖出新境界。

生活的小惊喜

花艺设计：Ivy 林淇
摄 影 师：HeartBeat Florist
图片来源：HeartBeat Florist｜广东·广州
主要花材：干芦苇、红石蒜、玫瑰、向日葵、
　　　　　绣线菊
色　　系：粉色

　　喜欢在荒寂的色彩中闪耀那一点绿，如同不愠不火的生活里的小惊喜，正是这花束的用意。

复古马戏团

花艺设计：MissDill
摄 影 师：Dill
图片来源：MissDill ｜福建·福州
主要花材：玫瑰、绣球、大花葱、康乃馨、绒毛饰球花
色　　系：复古粉蓝

　　来自日本的复古暖橘色的浪漫玫瑰和被秋日渲染出复古色系的绣球，唤起了已经模糊的回忆，但依稀记得粉蓝色的马戏团小旗子与顶着两个球球的印象。

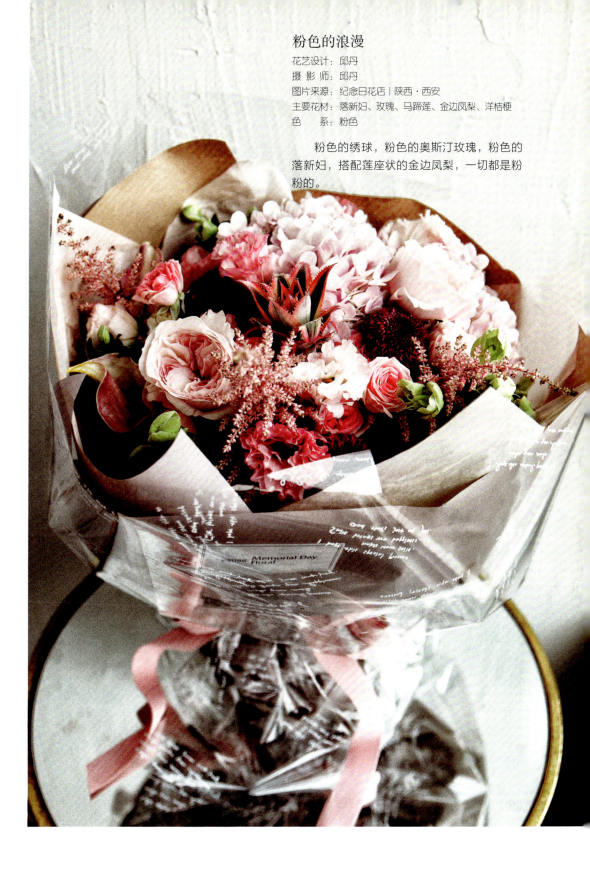

粉色的浪漫

花艺设计：邱丹
摄 影 师：邱丹
图片来源：纪念日花店｜陕西·西安
主要花材：落新妇、玫瑰、马蹄莲、金边凤梨、洋桔梗
色　　系：粉色

粉色的绣球，粉色的奥斯汀玫瑰，粉色的落新妇，搭配莲座状的金边凤梨，一切都是粉粉的。

梦

花艺设计：小雷
摄 影 师：可可
图片来源：桑工作室｜广西·柳州
主要花材：芍药、花毛茛、风铃草、银叶菊、郁金香
色　　系：粉色

　　恋爱中的女生，多少次会在梦中被一袭美丽的婚纱惊艳，被一双温柔的大手牵着，被轻声耳语"遇见你是场不愿醒来的梦"。

妈妈的情书

花艺设计：爱丽丝.花 花园小筑
摄 影 师：爱丽丝.花 花园小筑
图片来源：爱丽丝.花 花园小筑｜青海·西宁
主要花材：芍药、康乃馨、洋桔梗、黑种草
色　　系：粉色

　　给母亲节特意设计的花束，想要简单简洁来诠释给妈妈的礼物，简单一句我爱你三字情书，她会深深地记忆，暖很久。

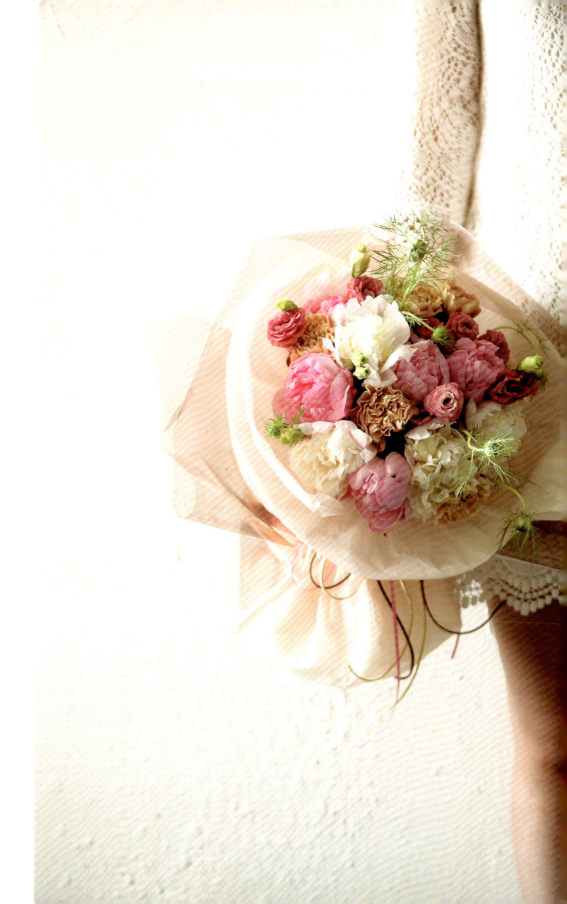

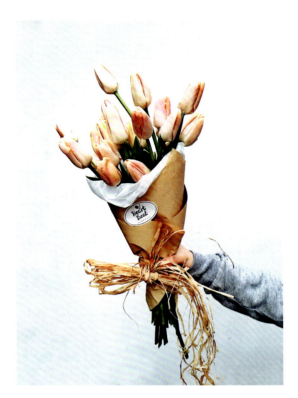

最美郁金香

花艺设计：Ivy 林淇
摄 影 师：HeartBeat Florist
图片来源：HeartBeat Florist｜广东·广州
主要花材：郁金香
色　　系：粉色

　　肉粉色郁金香，温柔得可以融化你的心，不需要其他花材搭配，简单纯粹的美。

懂你

花艺设计：Donna
摄 影 师：Ukelly Floral
模　　特：Donna
图片来源：Ukelly Floral｜广东·广州
主要花材：玫瑰、绣球、石蒜、地肤、蓝盆花（松虫草）、尤加利
色　　系：粉色

　　有种默契，是通过简单事物来推敲；有种信任是不用多费华丽词语，懂你的人自然就能读懂这一切。你……是否读懂这束花？

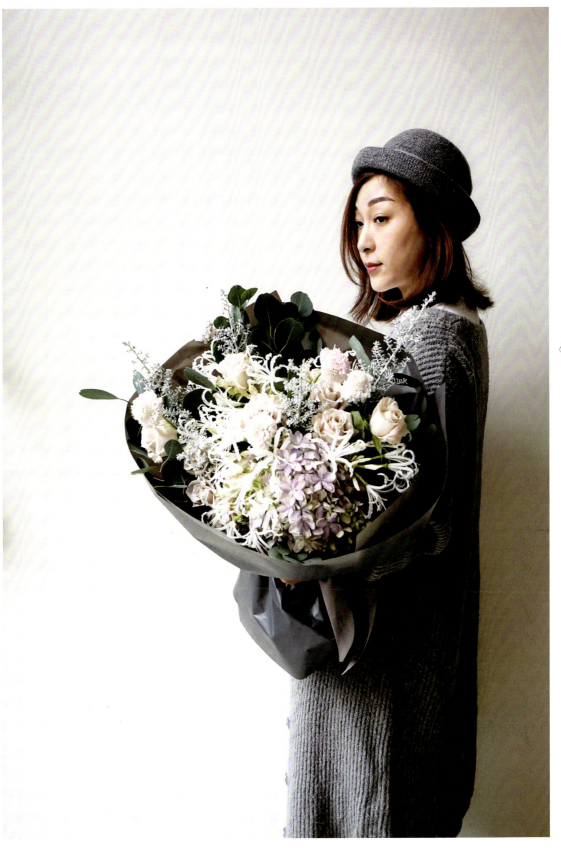

缓缓

花艺设计：赵静
摄 影 师：赵静
图片来源：Bloomy Flower花艺工作室｜湖北·武汉
主要花材：落新妇、娇娘花、粉玫瑰、蓝盆花（松虫草）、尤加利
色　　系：粉色

　　陌上花开，可缓缓归矣。田间阡陌上的花都开好了，我等着你慢慢回来，予你的爱都在这束花里。

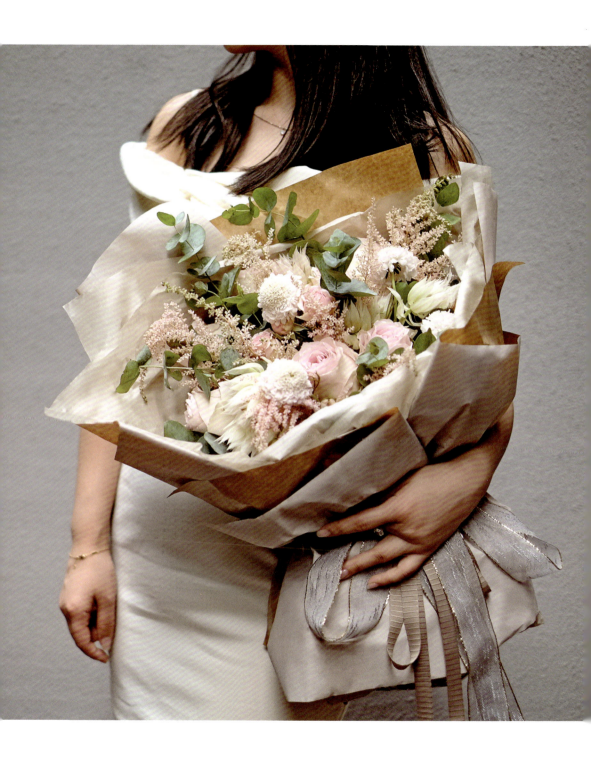

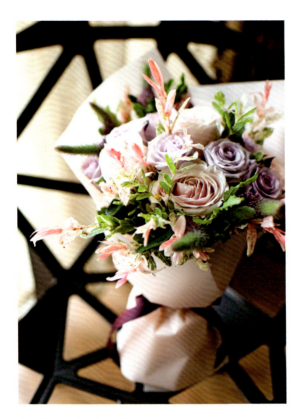

我愿做你的小天使

花艺设计：鸥子
摄 影 师：鸥子
图片来源：Beeflower花蜜蜂的花园｜北京
主要花材：玫瑰、兔尾草
色　　系：粉紫色

　　为母亲节设计的小花束，温暖的粉色与淡紫色就像妈妈的臂弯，靠着她，就很安心。

少女的情怀

花艺设计：KEN
摄 影 师：@Luna.w
图片来源：FAIRY GARDEN 仙女花店｜江苏·南京
主要花材：尤加利、蓝盆花（松虫草）、玫瑰、紫罗兰、六出花、
　　　　　花毛茛、洋甘菊
色　　系：粉色

　　你拥抱着你的朦胧与甜蜜，却只告诉我，爱情不在这里。

65

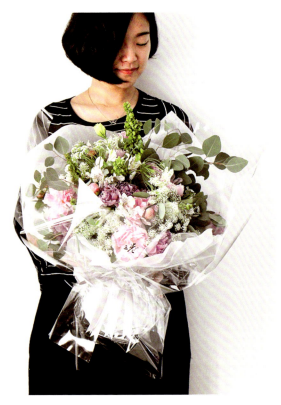

坦然

花艺设计：丹丹
模　　特：丹丹
摄 影 师：三卷花室
图片来源：三卷花室｜广西·南宁
主要花材：芍药、蕾丝花、六出花、蕨蓁、尤加利叶
色　　系：粉白色

　　还有什么比毫无保留展示内心更坦然的呢？

灰色的红

花艺设计：Ivy 林淇
摄 影 师：HeartBeat Florist
图片来源：HeartBeat Florist｜广东·广州
主要花材：玫瑰、石蒜、朱蕉叶、嘉兰、千日红、尤加利叶
色　　系：粉色

　　灰色的调调里寻找那一最火红的圆点，如同黑夜里闪耀的萤火虫，自带灼热感。

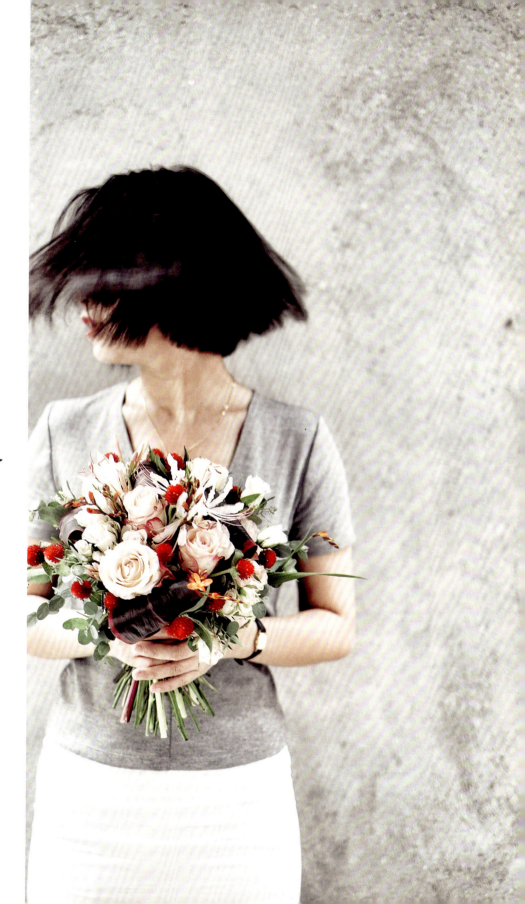

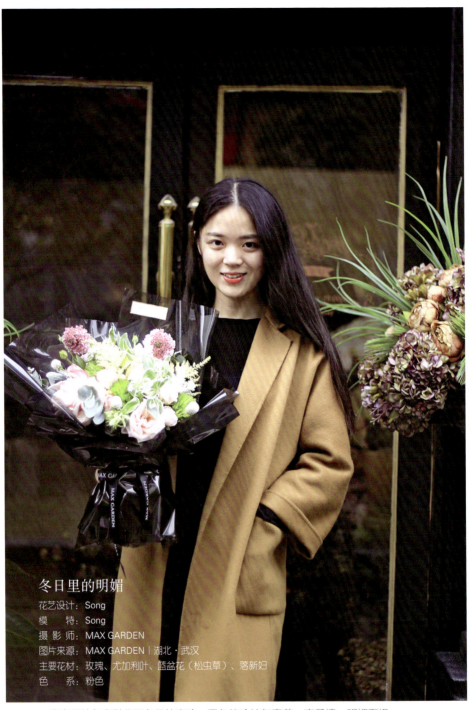

冬日里的明媚

花艺设计：Song
模　　特：Song
摄 影 师：MAX GARDEN
图片来源：MAX GARDEN｜湖北·武汉
主要花材：玫瑰、尤加利叶、蓝盆花（松虫草）、落新妇
色　　系：粉色

一袭春天的气息融化了冬日的寒冷，黑色的冷峻包裹着一束柔情，明媚至极。

倾爱

花艺设计：尹蒙
摄 影 师：尹蒙
图片来源：NAASTOO｜江西·南昌
主要花材：玫瑰、木绣球、澳洲蜡梅
色　　系：香槟粉

　　愿倾尽一生去喜欢这个遥远却发光的人，奥斯汀玫瑰的独特花型让整束花变得如此与众不同。

LOVE

花艺设计：莫奈花园Monet Jardin
摄 影 师：莫奈花园Monet Jardin
图片来源：莫奈花园Monet Jardin | 湖南·长沙
主要花材：牡丹、帝王花
色　　系：粉色

　　我想，多年以后的某一天我会感激这一天，因为这一天我鼓起勇气靠近你。

飞燕

花艺设计：鱼子
摄 影 师：艾可的花事
模　　特：雪花
图片来源：艾可的花事 | 广东·深圳
主要花材：飞燕草
色　　系：粉紫色

　　有时不使用各种复杂花材的搭配，这样一束简简单单的飞燕草，形态优雅，也很惹人喜爱。

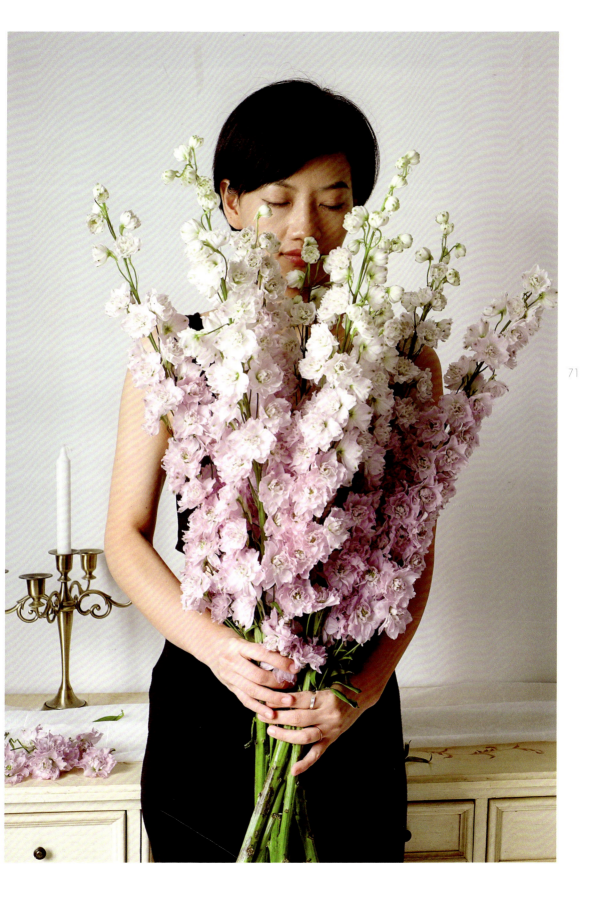

桃花·恋

花艺设计：漠
摄 影 师：Daisy
图片来源：UNE FLEUR | 北京
主要花材：桃花、香豌豆、银莲花、帝王花、沙巴叶
色　　系：粉色

　　桃之夭夭，灼灼其华。古时出嫁，二八芳华，16岁正是情窦初开的年纪，如待放的桃花，随着爱情的滋养而绽放，绚烂夺目，终结果实。

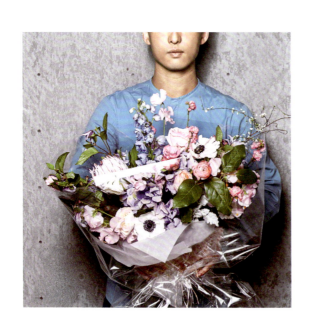

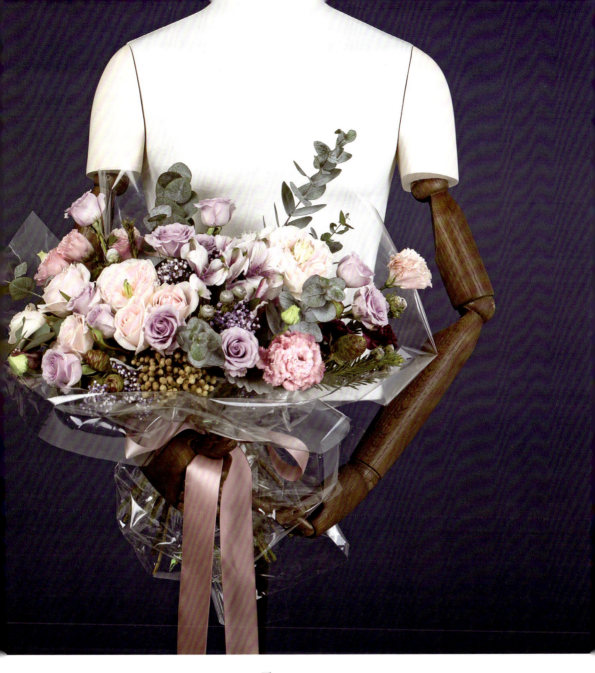

予

花艺设计：集朵花店
摄 影 师：集朵花店
图片来源：集朵花店 | 四川·成都
主要花材：玫瑰、尤加利叶、洋桔梗、康乃馨
色　　系：粉色

 花艺就是给花朵重新下定义，就像裁缝的工作就是给予布料生命。有了爱和恨，就有了灵魂。我们的感情通过花朵来传递，我们的灵魂由花儿来浸润。

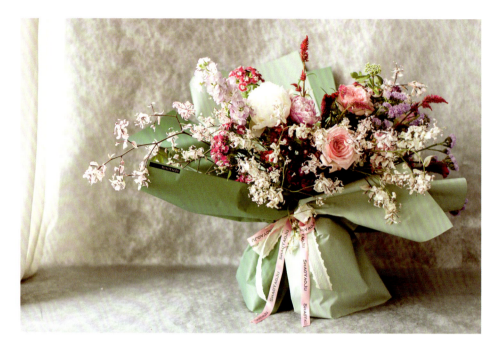

粹美

花艺设计：邓小兵
摄 影 师：邓小兵
图片来源：芍药居丨广西·南宁
主要花材：芍药、玫瑰、紫罗兰、康乃馨、青葙、勿忘我
色　　系：粉色

　　窗外风雨交加，想起赵秉文的那首《青杏儿》："风雨替花愁。风雨罢，花也应休。劝君莫惜花前醉，今年花谢，明年花谢，白了人头。乘兴两三瓯。拣溪山好处追游。但教有酒身无事，有花也好，无花也好，选甚春秋。"这是一束做给自己的花，只愿自己保有爱惜花儿的细腻，更有对风雨无所畏惧的豪迈。

伊甸园

花艺设计：zizi
摄 影 师：洛拉花园
图片来源：洛拉花园丨广东·中山
主要花材：玫瑰
色　　系：粉色

　　夏娃和亚当相遇的伊甸园，应该一切都是朦朦胧胧的粉色的吧。一束伊甸园的花束，送给你的夏娃。

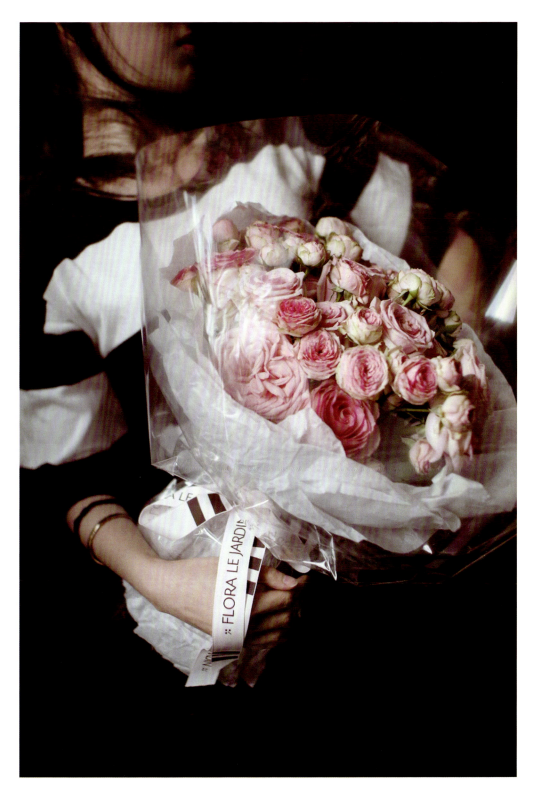

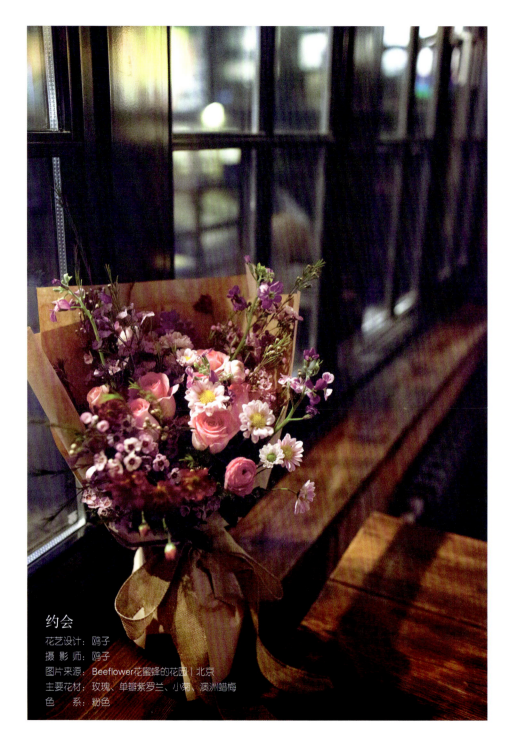

约会

花艺设计：鸥子
摄 影 师：鸥子
图片来源：Beeflower花蜜蜂的花园 | 北京
主要花材：玫瑰、单瓣紫罗兰、小菊、澳洲蜡梅
色　　系：粉色

　　这束花是在啤酒屋拍摄的，也正是约会的好地方。做了一束很随性的花送给朋友，希望她快乐、没有烦恼。

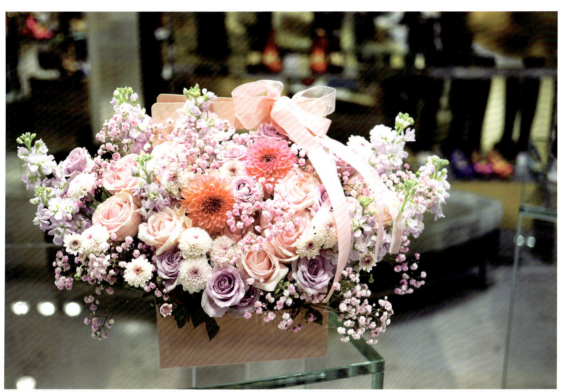

朦胧

花艺设计：suli
摄影师：suli
图片来源：Desire Floral ｜北京
主要花材：满天星、玫瑰、大丽花
色　　系：粉色

　　无端隔水抛莲子，遥被人知半日羞。满满的少女心在滟滟的水色中炸裂，正如花篮中满满的粉色满天星。星星点点由浓及淡的粉色，和谐而富韵律地统一起来，温柔地勾勒出少女情怀总是诗的意境。

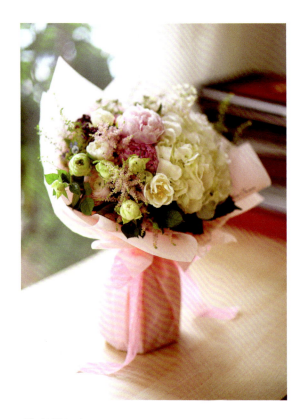

甜蜜的记忆

花艺设计：文文
摄 影 师：PAUL
图片来源：LOVESEASON恋爱季节 | 广东·佛山
主要花材：绣球、落新妇、郁金香、芍药
色　　系：粉色

　　甜美的配色，唤起初恋那份甜美的记忆。

安静

花艺设计：Shiny
摄 影 师：Daisy
图片来源：SHINY FLORA | 北京
主要花材：芍药、玫瑰、一叶兰
色　　系：粉色

　　一束韩式风格包装花束，亦是时下年轻人喜欢的花礼之一！女生都无法抗拒的粉色系，温柔、甜美而又不失都市的时髦感。

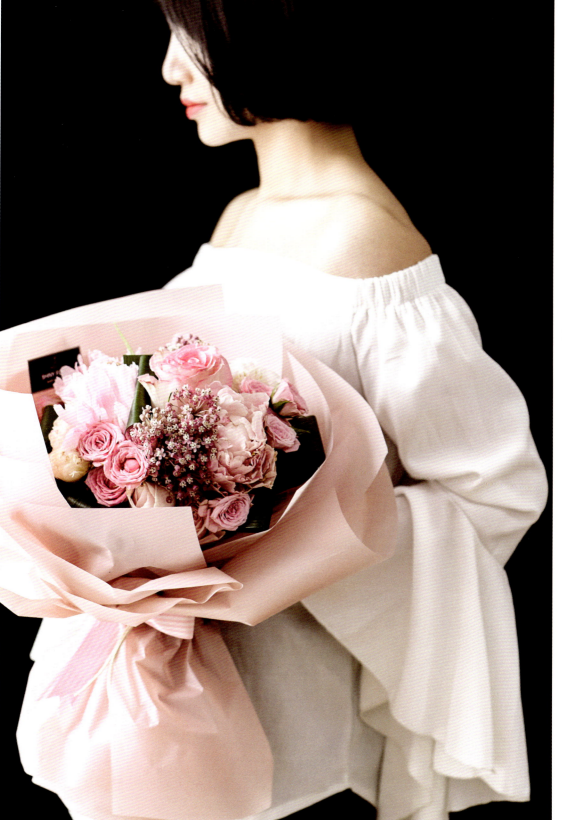

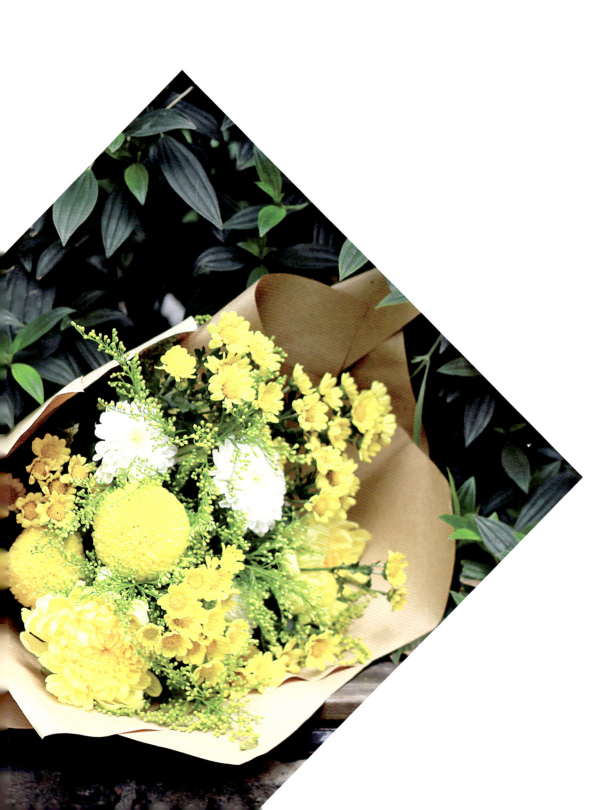

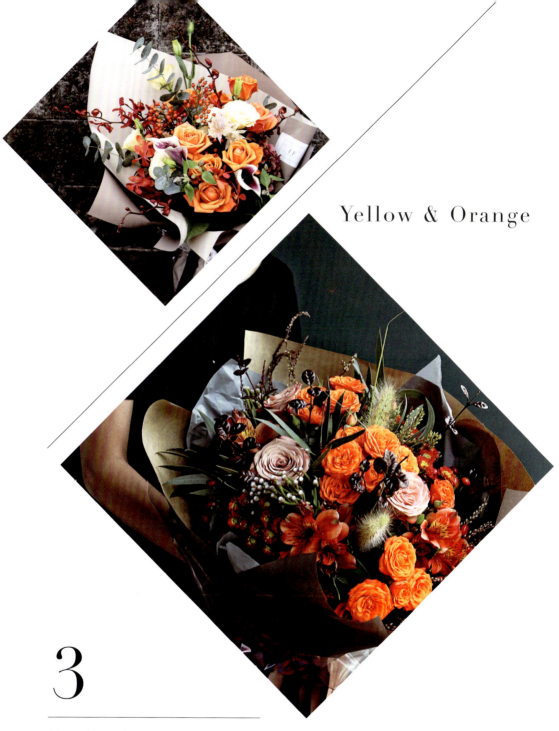

3

橙 黄 色 系

Yellow & Orange

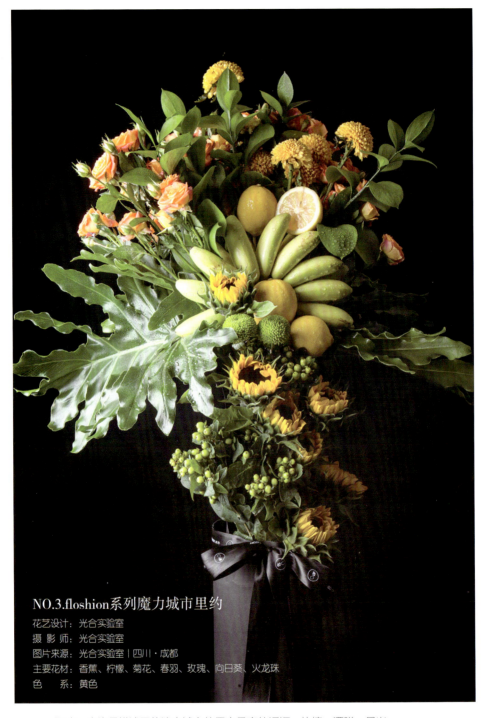

NO.3.floshion系列魔力城市里约

花艺设计：光合实验室
摄 影 师：光合实验室
图片来源：光合实验室 | 四川·成都
主要花材：香蕉、柠檬、菊花、春羽、玫瑰、向日葵、火龙珠
色　系：黄色

　　狂欢，也许是描述里约这个城市使用率最高的词汇。热情、洒脱、尽兴，是灵感之源。我们也以passion作为这束花的创作灵感。如果TA是热情如火、活泼美丽，请送给TA这束花吧！

爱的光芒

花艺设计：大虹
摄 影 师：大虹
图片来源：GarLandDeSign｜广东·深圳
主要花材：六出花、花毛茛、葡萄风信子
色　　系：黄色

　　你为我造了一座园，我就相信那是春天。你就像萤火虫的光一样，不能点亮天空，但能够闪耀出爱的光芒。

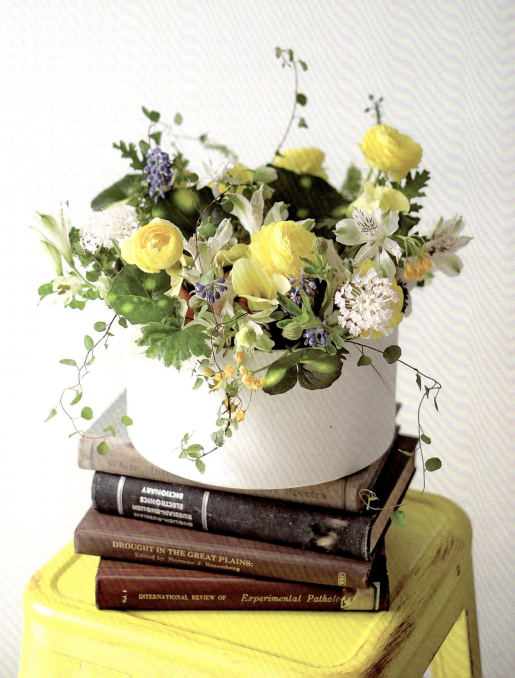

有氧

花艺设计：行走的花草
摄 影 师：丁姚
图片来源：行走的花草 | 甘肃·兰州
主要花材：向日葵、金槌花、绣线菊、尤加利叶
色　　系：黄色

　　带着自信而慵懒的微笑，就似氧气，一瞬间便摄取所有光芒，变成信仰。

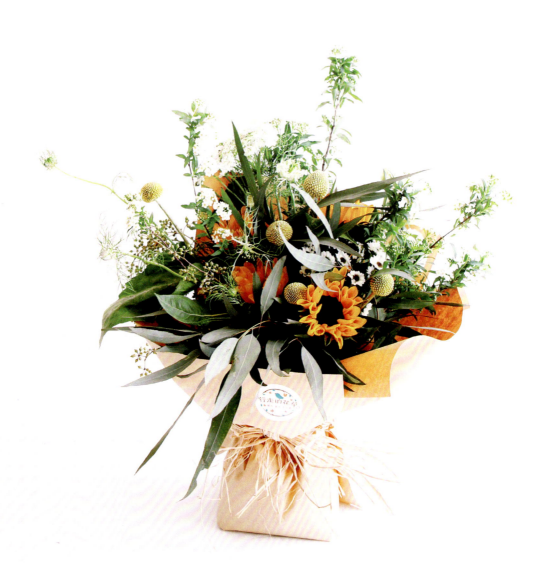

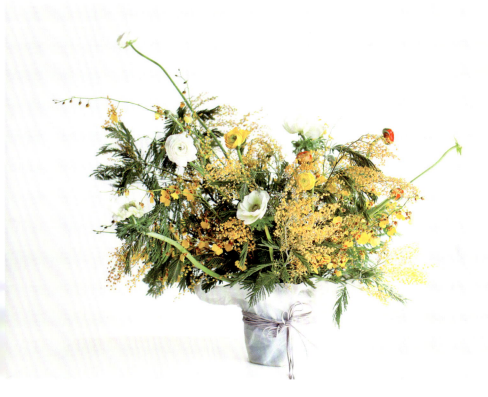

迷恋

花艺设计：阿桑
摄 影 师：可可
图片来源：桑工作室｜广西·柳州
主要花材：金合欢、花毛茛、银莲花
色　　系：黄色

很多年前的一个初春，在一个空间里第一次闻到金合欢的味道，清香至极，从鼻腔到脑门盖，溢满每一个细胞。之后的每一个初春，都念着这股鹅黄色的清香味儿。

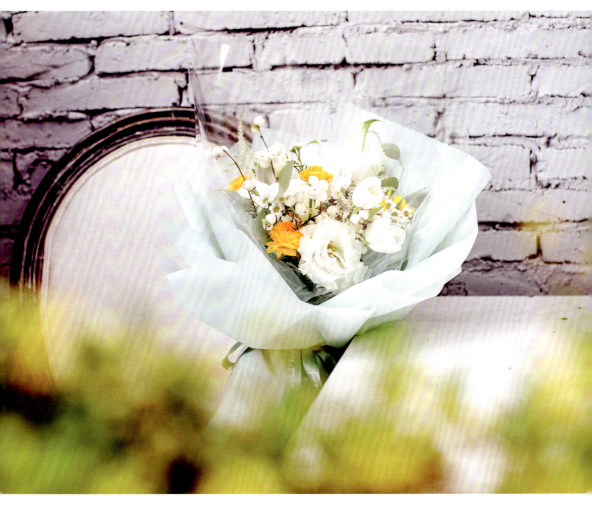

桨

花艺设计：KEN
摄 影 师：@Luna.w
图片来源：FAIRY GARDEN 仙女花店丨江苏·南京
主要花材：玫瑰、花毛茛、马蹄莲、落新妇、雪果、小白菊、洋桔梗
色　　系：黄白色

　　它拨过了天边的白云，洒落的金光，却萦绕着你。

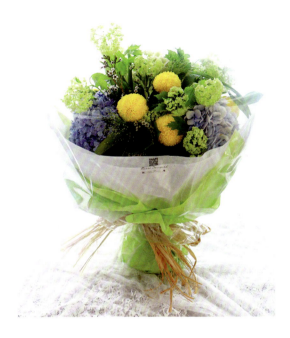

春天的盼望

花艺设计：YSFLOWER
摄 影 师：YSFLOWER
图片来源：YSFLOWER｜广东·广州
主要花材：乒乓菊、绣球、荚蒾、澳洲蜡梅、
　　　　　喷泉草
色　　系：黄色

　　一束色彩明快的花束，蓝色的绣球搭配绿色的荚蒾，点缀黄色的乒乓菊，色彩一下子跳脱出来。春天快来了。

清馨

花艺设计：Ykiki
摄 影 师：Jason
图片来源：鸳鸯里｜广东·东莞
主要花材：玫瑰、芍药、丁香、康乃馨、
　　　　　蓝星花、六出花
色　　系：黄色

　　一束明媚又清新的花束，是顾客送给自己母亲的。特意使用了康乃馨这种母亲花，配上其他同色系的花，温馨的感觉。

念

花艺设计：陈琳
摄 影 师：夏彩
图片来源：派花侠 ｜ 四川·成都
主要花材：乒乓菊、白菊花、小菊
色　　系：黄色

　　想起外婆原来总跟人说，我小时候特别乖特别能干活，别的小朋友不是怕生就是捣蛋，只有我看到她骑斜坡会马上跳下来帮她推车，夏天傍晚会挑水提桶去浇花……现在她已经离开我九年了，清明节，用一束花，来怀念她。

秋·念·思

花艺设计：爱丽丝.花 花园小筑
摄 影 师：爱丽丝.花 花园小筑
图片来源：爱丽丝.花 花园小筑 | 青海·西宁
主要花材：菊花、乒乓菊、洋桔梗、火龙珠、蛇目菊
色　　系：黄色

思念可以是多种方式，祭奠用一束花也许表达得更加深刻。

矜持的贵妇

花艺设计:One Day
摄 影 师:One Day
图片来源:One Day | 福建·福州
主要花材:乒乓菊、小菊、青稞
色　　系:黄色

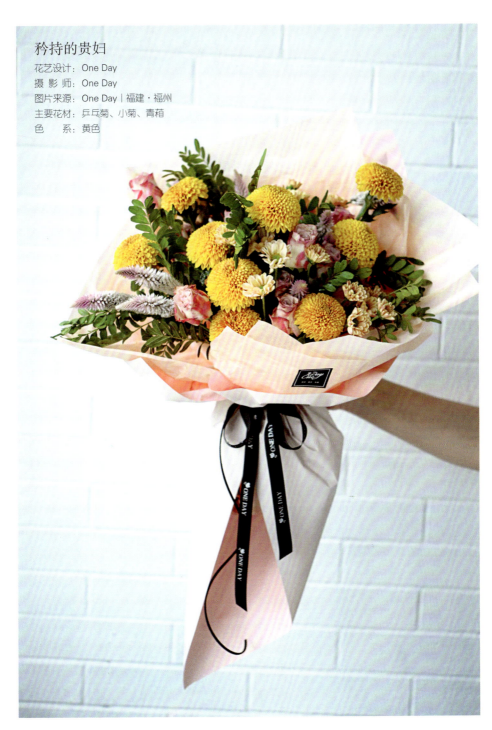

黄色的乒乓菊,搭配时下最流行的包装,像一位矜持的贵妇。

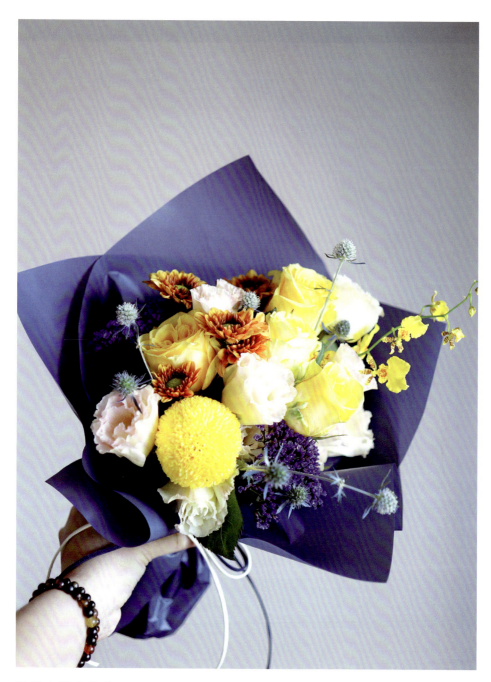

给男生的小花束

花艺设计：均
摄 影 师：均
图片来源：EVANGELINA BLOOM STUDIO | 广东·深圳
主要花材：玫瑰、洋桔梗、乒乓菊、小菊、紫天星、跳舞兰、刺芹
色　　系：黄色

　　蓝色外包装的低调沉稳配以跳跃灵动的黄色系鲜花，一种阳光明媚的感觉，因为是送给男生的花束，特意选了耐放且不易脱水的花材。

童谣

花艺设计：雅子
摄 影 师：雅子
图片来源：花期 Flower Journey ｜广东·深圳
主要花材：宫灯花、花毛茛、蕾丝花、百合、乳茄、小菊、青葙
色　　系：黄色

　　儿时的早餐是两个鸡蛋，儿时的归途是几盏家灯，儿时的假日是稻田与阳光，儿时最暖的是冬日里和你一起唱过的童谣。

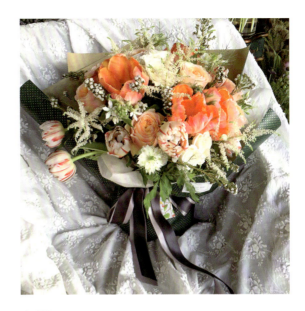

心愿

花艺设计：33子
摄 影 师：33子
图片来源：APRÈS-MIDI｜广东·佛山
主要花材：郁金香、黑种草、落新妇、玫瑰、蓝星花
色　　系：橙色

　　一缕阳光便是快乐的因由，我时常想起阳光下你翩翩起舞的影子，温婉如水，仿佛述说一个纯洁少女的美好心愿。作品以颜色柔和的玫瑰和郁金香，带来春天的气息，如阳光照进心里的温柔感觉。

月夜

花艺设计：莫奈花园Monet Jardin
摄 影 师：莫奈花园Monet Jardin
图片来源：莫奈花园Monet Jardin｜湖南·长沙
主要花材：郁金香、花毛茛、洋桔梗、紫罗兰
色　　系：橙色

　　月圆最是相思时，轮轴的忙碌，惯性的寒暄，唯有明月当空时，心中最柔软的渴望才被卷起涟漪。

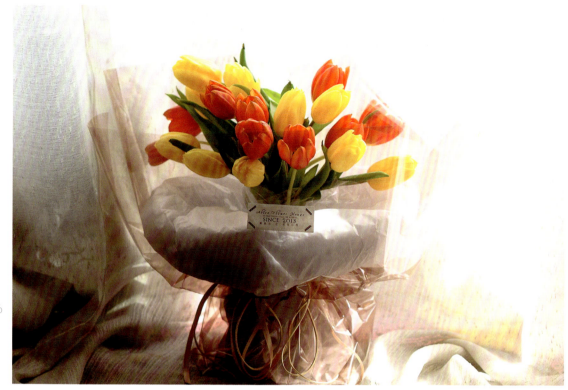

舞

花艺设计：爱丽丝.花 花园小筑
摄 影 师：爱丽丝.花 花园小筑
图片来源：爱丽丝.花 花园小筑｜青海·西宁
主要花材：郁金香
色　　系：橙黄色

　　郁金香自带的气质，应该让它释放，颜色的碰撞可以显得不那么忧伤，愉快地开放。

Like a peach

花艺设计：Ivy 林淇
摄 影 师：Boyu
图片来源：HeartBeat Florist｜广东·广州
主要花材：玫瑰、洋桔梗、郁金香、尤加利叶
色　　系：橙色

　　水蜜桃的颜色，温柔的颜色，搭配标致的灰绿色尤加利叶刚刚好，温婉如你。

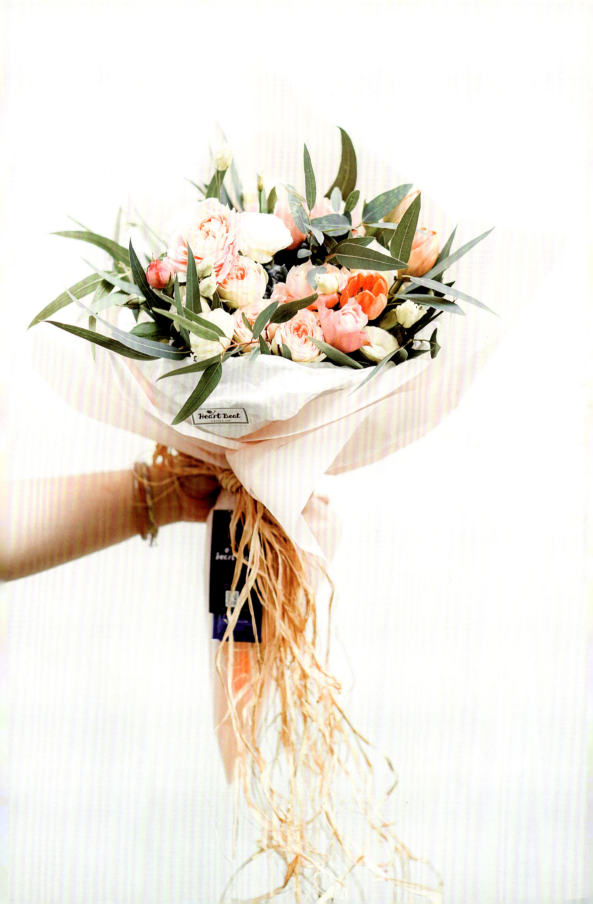

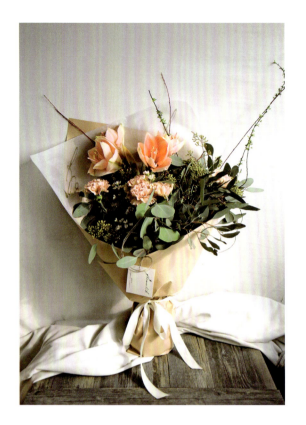

粉色朱顶红

花艺设计：植物图书馆
摄 影 师：植物图书馆
图片来源：植物图书馆 Flower Lib｜浙江·杭州
主要花材：朱顶红、康乃馨、绣线菊、尤加利叶、澳洲蜡梅
色　　系：橙色

 粉色的朱顶红并不常见，一片绿色尤加利叶的怀抱中，朱顶红的粉呼之欲出。

暖阳

花艺设计：Cilia
摄 影 师：Cilia
图片来源：IF花艺工作室｜江苏·苏州
主要花材：玫瑰、马蹄莲、千代兰、蔷薇果、绣球、娇娘花、洋桔梗、
　　　　　尤加利叶、铁线莲叶
色　　系：橙色

 这是一束去见长辈的花束，主色调橙色明亮而欢快，奶茶色包装显得沉静，有历经岁月之美。

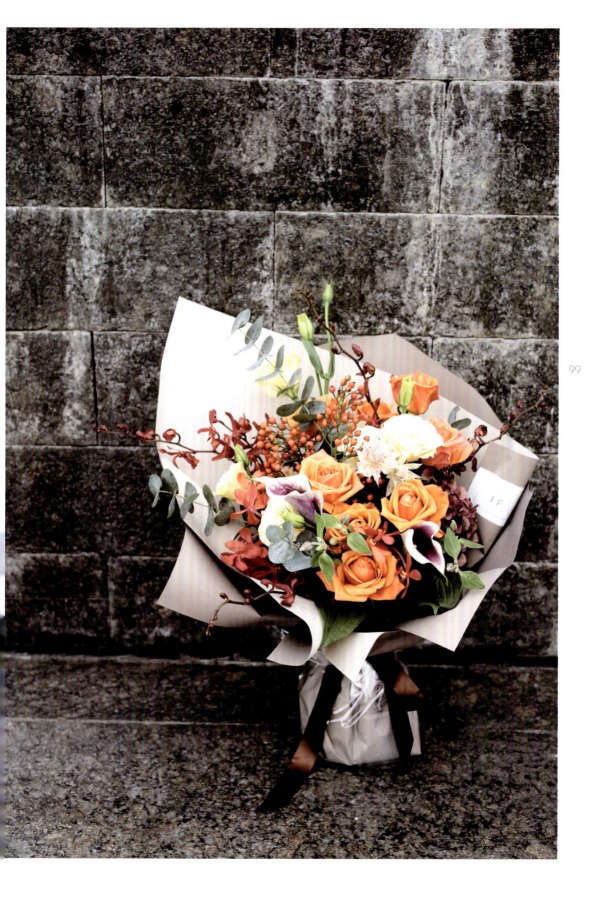

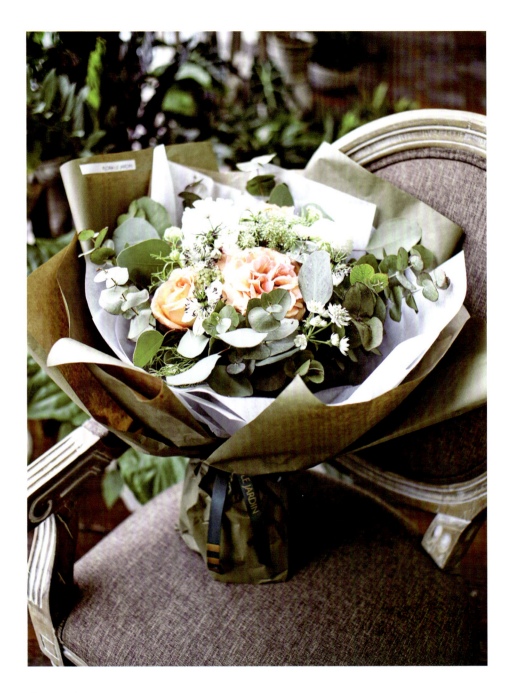

传情达意

花艺设计：zizi
摄 影 师：洛拉花园
图片来源：洛拉花园丨广东·中山
主要花材：玫瑰、蕾丝花、风铃草
色　　系：橙色

因为爱美好的事物，我们接触到了鲜花；

因为爱分享的喜悦，我们用鲜花传情达意。

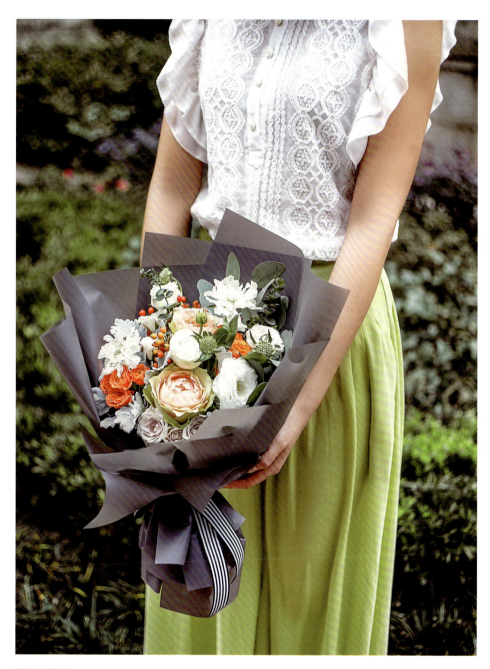

荧光岛屿

花艺设计：蒋晓琳
摄 影 师：刘智
图片来源：蒋晓琳｜四川·成都
主要花材：玫瑰、洋桔梗、松虫草、蔷薇果、尤加利叶、银叶菊
色　　系：橙色

旅行的美妙之处在于，世界在你出发的那一刹那突然充满了悬念，就好像不曾到达的岛屿，正为你闪着荧光。

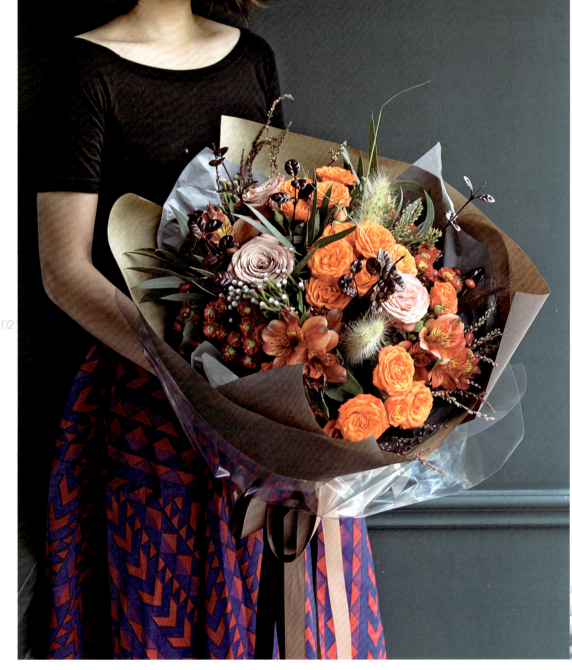

你的名字

花艺设计：33子
摄影师：33子
图片来源：APRÈS-MIDI｜广东·佛山
主要花材：玫瑰、小菊、六出花、红叶、狗尾草、尤加利叶
色　　系：橙红色

你的名字，一撇一划，微微起伏，泛起了爱的涟漪。以花之名，许下矢志不渝的誓言。流光旖旎，爱你，是我的小幸运。

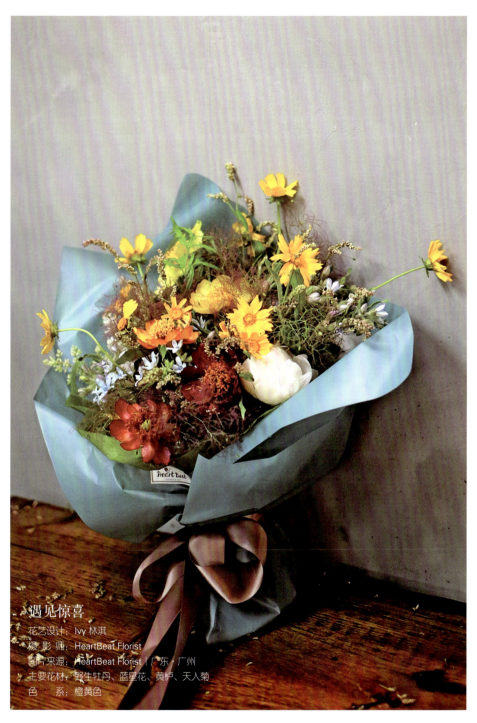

遇见惊喜

花艺设计：Ivy 林淇
摄 影 师：HeartBeat Florist
图片来源：HeartBeat Florist | 广东·广州
主要花材：野生牡丹、蓝星花、黄栌、天人菊
色　　系：橙黄色

　　黄栌花开的季节，想用最特别的设计留住它的美。用对比色系做设计，让它们的美一直留在那个季节。

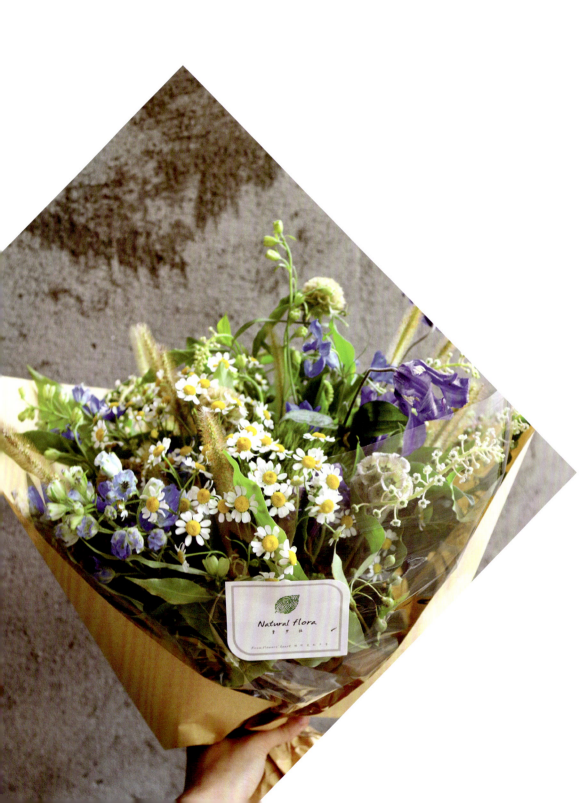

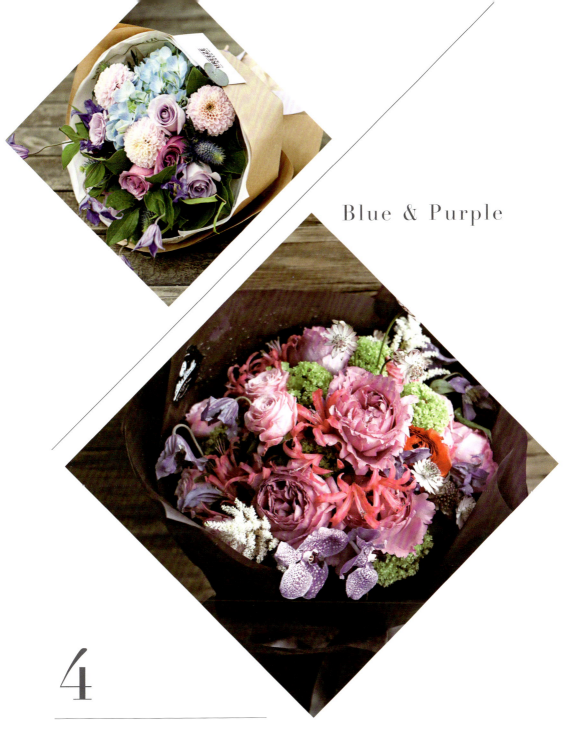

4

蓝 紫 色 系

Blue & Purple

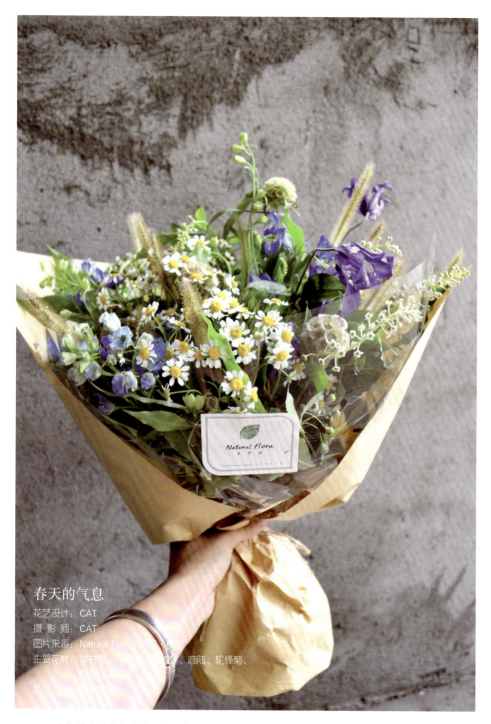

春天的气息

花艺设计：CAT
摄 影 师：CAT
图片来源：Natural Flora
主要花材：洋甘菊、飞燕、戟菜、商陆、轮锋菊、

由各种小碎花组合在一起，像春日泥土的气息扑面而来。

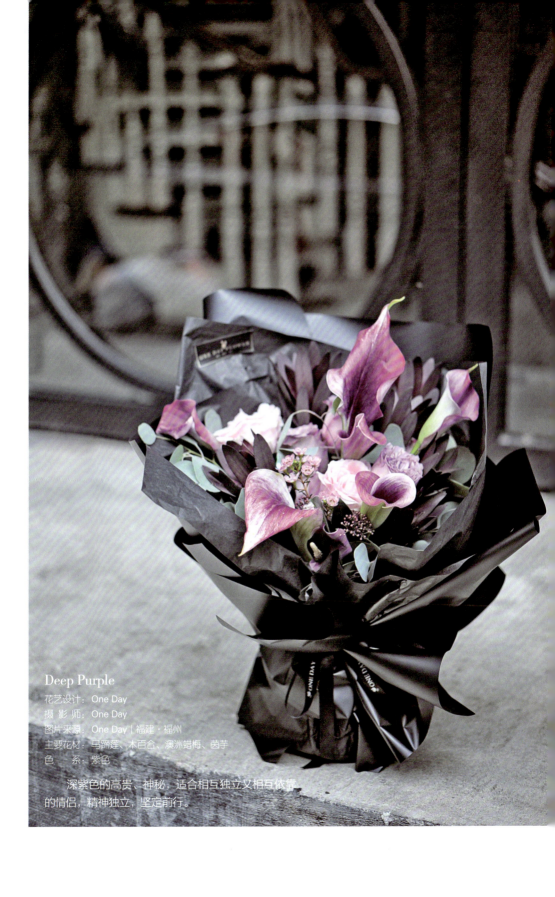

Deep Purple

花 艺 设 计：One Day
摄 影 师：One Day
图 片 来 源：One Day｜福建·福州
主 要 花 材：马蹄莲、木百合、澳洲蜡梅、茵芋
色　　　系：紫色

　　深紫色的高贵、神秘，适合相互独立又相互依靠的情侣，精神独立，坚定前行。

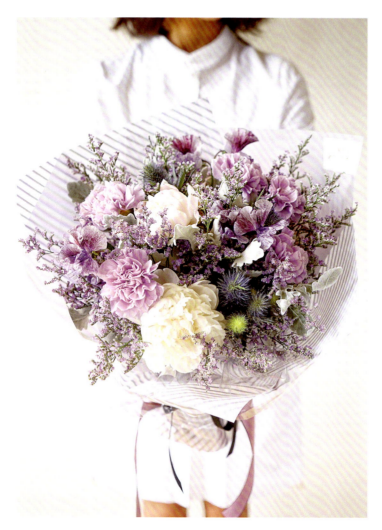

婉静

花艺设计：Ykiki
摄 影 师：Jason
图片来源：鸳鸯里 | 广东·东莞
主要花材：芍药、康乃馨、香豌豆、情人草、刺芹、银叶菊
色　　系：紫色

　　淡淡的紫色就像她的娴静婉容。

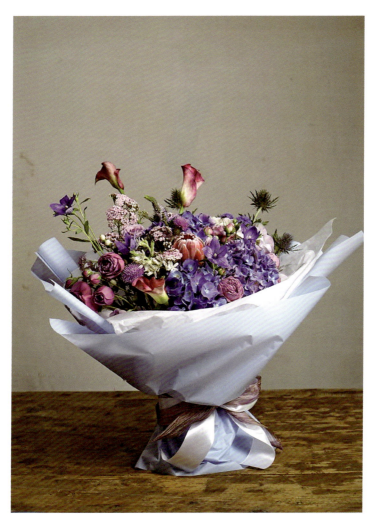

定海神针

花艺设计：雨净
摄 影 师：雨净
图片来源：YUJING FLOWERS　|四川·成都
主要花材：郁金香、绣球、玫瑰、刺芹
色　　系：紫色

　　激情的红和平缓的蓝合化而成浪漫迷情的紫色，就像他们的爱情一样。从第一次邂逅到多年的相濡以沫，他说妻子早已成为他内心最深处的那根定海神针。

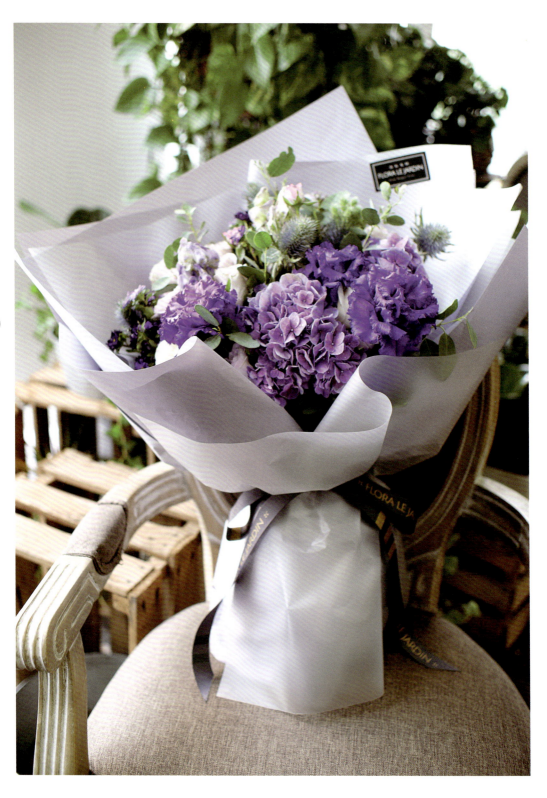

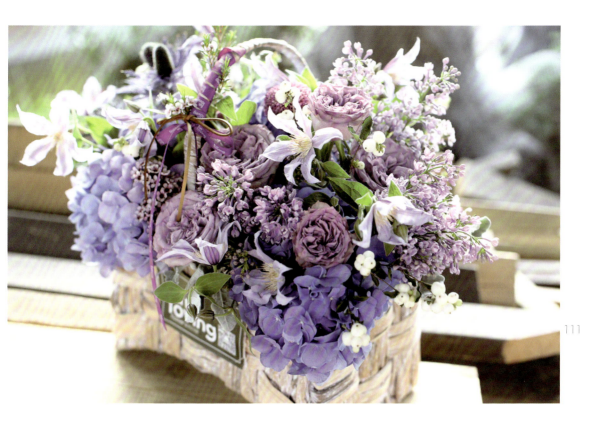

Miriam

花艺设计：罗隽
摄 影 师：罗丹
图片来源：芙拉花趣 | 四川·成都
主要花材：绣球、玫瑰、铁线莲、丁香、刺芹
色　　系：紫色

　　喜欢铁线莲，像这样在玫瑰、丁香周围轻盈旋转舞蹈。

和你在一起

花艺设计：zizi
摄 影 师：洛拉花园
图片来源：洛拉花园 | 广东·中山
主要花材：绣球、刺芹
色　　系：紫色

　　和你在一起，我做什么说什么一点都不用防备，不化妆不会嫌弃我丑，化得精致一点反而害怕我给别人占便宜，上街不用带钱包不带钥匙不带脑子，跟着你就好。

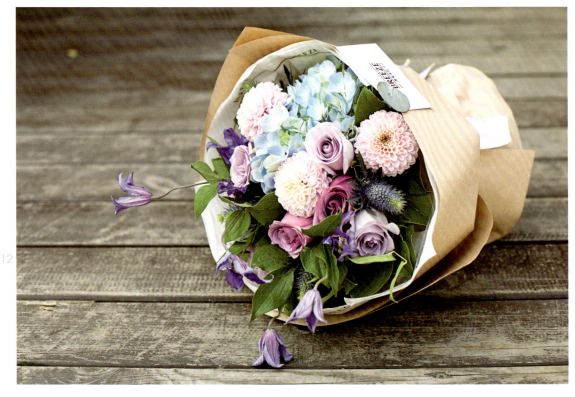

数支铁线莲出墙来

花艺设计：叶昊旻
摄 影 师：微风花店 BREEZE
图片来源：微风花店 BREEZE | 广东·东莞
主要花材：铁线莲、刺芹、绣球、乒乓菊
色　　系：紫色

 一束让人过目不忘的花束，圆滚滚的躺着，紫色的铁线莲探出头来，小心翼翼的，整束花由于有了它一下子活泼起来。

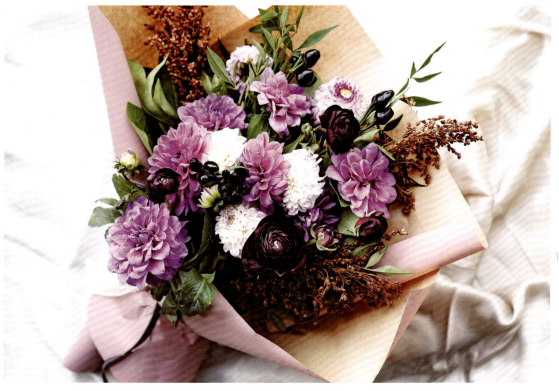

一场欢聚

花艺设计：可媛
摄 影 师：可媛
图片来源：豆蔻 DOCO FLORAL DESIGN｜江苏·南京
主要花材：大丽花、花毛茛、辣椒、高粱
色　　系：紫色

 不同色彩层次的紫色系的花，加入复古色的高粱，像一场欢聚，大家欢声笑语，浅吟低唱。

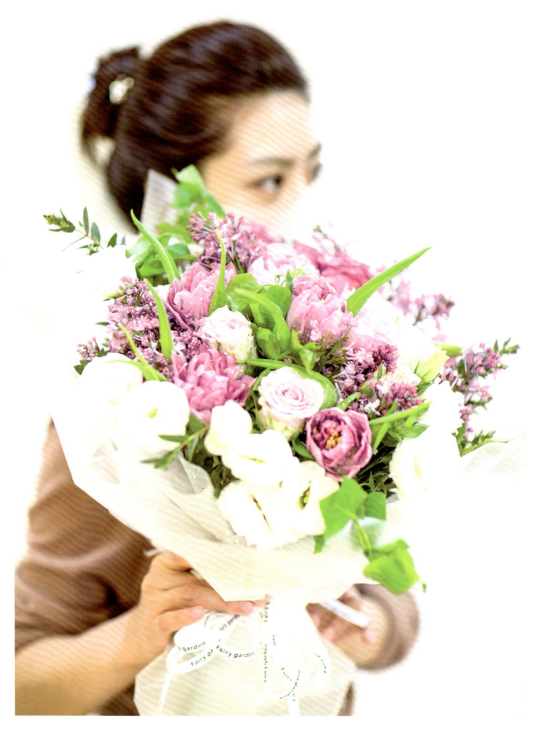

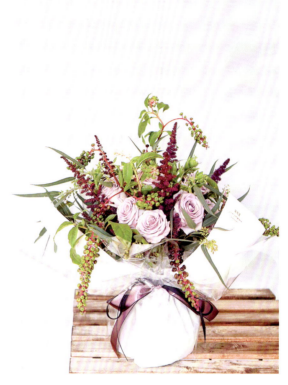

青草葡萄

花艺设计：Ykiki
摄 影 师：Ykiki
图片来源：鸳鸯里｜广东·东莞
主要花材：落新妇、玫瑰、商陆
色　　系：淡紫色

　　一直在等待葡萄紫的落新妇，非常难得地碰上了，不想用混搭色系来掩盖它的美，就让淡紫色的玫瑰跟她互相映衬，加上垂坠形的线性花材使花束有丰富的层次感。

紫晶

花艺设计：KEN
摄 影 师：@Luna.w
图片来源：FAIRY GARDEN 仙女花店｜江苏·南京
主要花材：郁金香、丁香花、玫瑰、桔梗、小叶尤加利
色　　系：紫色

　　花中自有颜如玉，在白和紫碰撞的世界里，高贵与圣洁成为了一体。

四合院的一束花儿

花艺设计：Shiny
摄影师：Daisy
模　　特：Shiny
图片来源：SHINY FLORA｜北京
主要花材：飞燕草、空气凤梨、圆叶尤加利、玫瑰、乒乓菊、
　　　　　珊瑚果、铁线莲、刺芹、蓝星花、风信子
色　　系：蓝白色

初秋的四合院儿，经过重新装修后换新颜。带着一束素雅花束来道贺。花儿走到哪儿都是吸人眼球的焦点。果然，因为一束花儿拉近了邻里之间的距离，从陌生到熟悉，这花儿可能就是最有魅力的存在了。

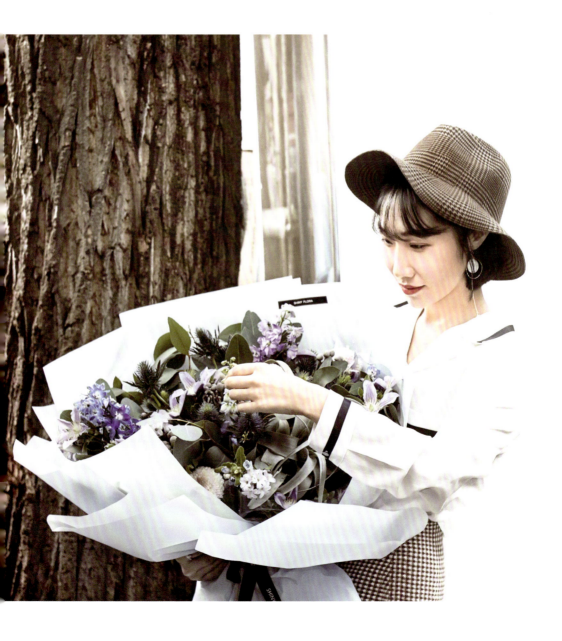

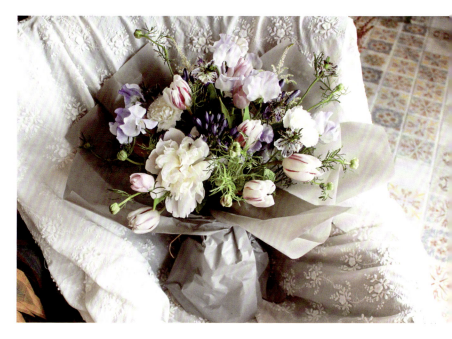

遇见

花艺设计：33子
摄 影 师：33子
图片来源：APRÈS-MIDI｜广东·佛山
主要花材：郁金香、芍药、黑种草、豌豆花、百子莲
色　　系：紫白

　　尽管天很冷，回头看到你笑靥如花，我的心依然温暖如春。白色是永恒的简约风主色调，加上浅粉色郁金香作为小点缀，如此单纯美好的小确幸，总是让我不自觉想起单纯善良的你。

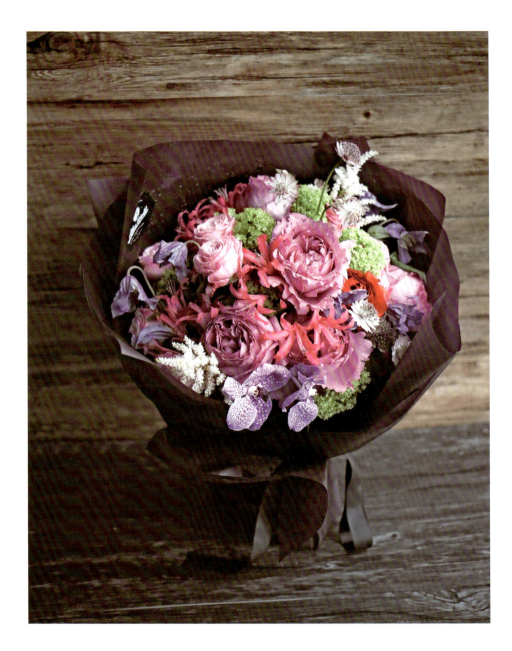

桀骜不驯

花艺设计：鱼子
摄 影 师：艾可的花事
图片来源：艾可的花事 | 广东·深圳
主要花材：玫瑰、万代兰、铁线莲、落新妇、绣球、大星芹
色　　系：紫红色

　　紫色由红色和蓝色融合而成，红色热血而温暖，搭配高贵紫，虽然很难驾驭，但是这种升华很能凸显女人味。

The Color Purple

花艺设计：大虹
摄 影 师：大虹
图片来源：GarLandDeSign｜广东·深圳
主要花材：马蹄莲、绣球、玫瑰、花毛茛、玉簪
色　　系：紫色

　　密集式圆形花束，根据色环上的色彩关系来进行设计，辅以不同质感的叶材与之相搭配，很有节奏感的一款设计。

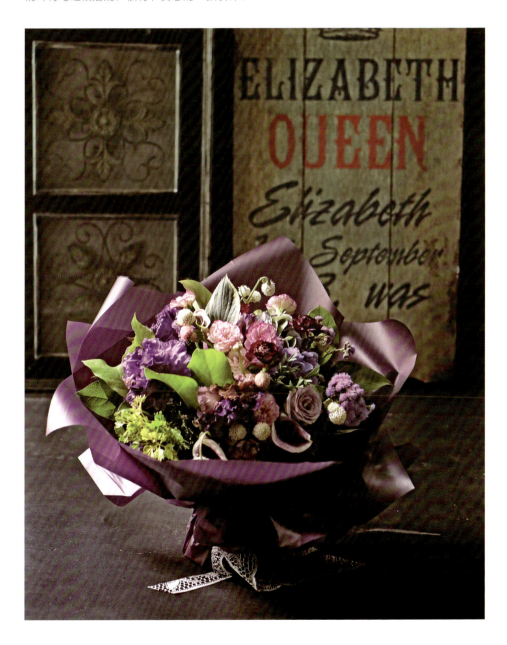

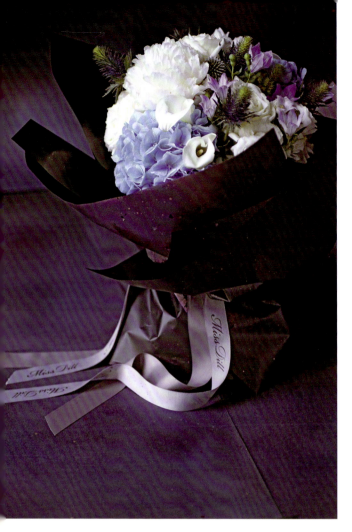

蔚蓝 Poseidon

花艺设计：MissDill
摄 影 师：Dill
图片来源：MissDill | 福建·福州
主要花材：芍药、绣球、洋桔梗、马蹄莲、刺芹、玫瑰
色　　系：蓝白色

　　这是来自"爱，是宇宙的终极奥义"中代表水像星座的一束花，马蹄莲、洋桔梗、芍药都带有着水的属性，用蓝色波浪一层层地述说爱意

射手座之花

花艺设计：陈琳
摄 影 师：火星火山
图片来源：派花侠丨四川·成都
主要花材：洋桔梗、乒乓菊、玫瑰、刺芹
色　　系：紫色

温柔的不饱和色，献给热爱自由的射手。

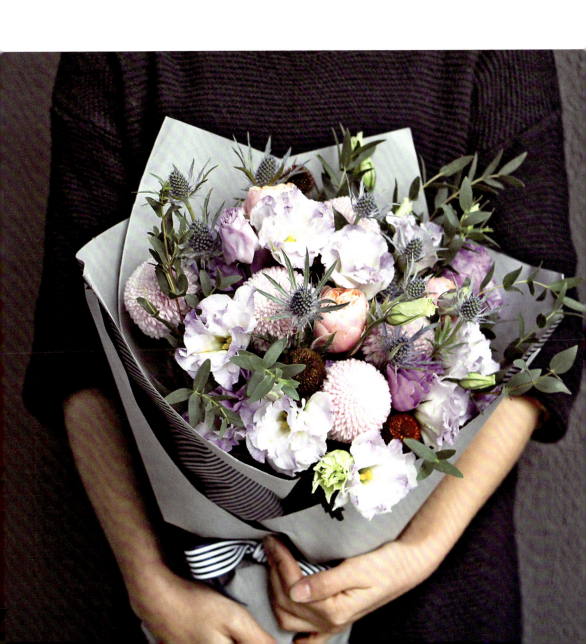

从花园到餐桌 From Garden To Table

花艺设计：April
摄 影 师：April
图片来源：四月花开April Blooms｜北京
主要花材：栀子花、洋桔梗、飞燕草、小菊、迷迭香
色　　系：蓝色

　　这束花是送给美食专栏作家Joyce Ling的，庆贺她的新书发布。知道她很迷蓝色，所以采用蓝色为主色。花束里还有两个小心思：一是考虑到美食作家挑剔的鼻子，花束中特意加入了芬芳的栀子花以及可以入菜的迷迭香；二是花束的包装用的不是普通的包装纸，而是一张摩洛哥风格图案的餐垫。

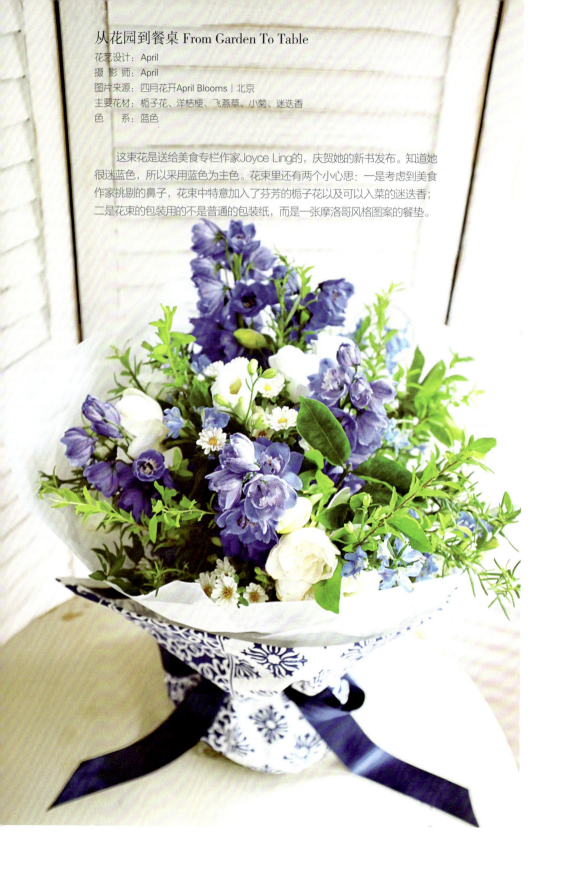

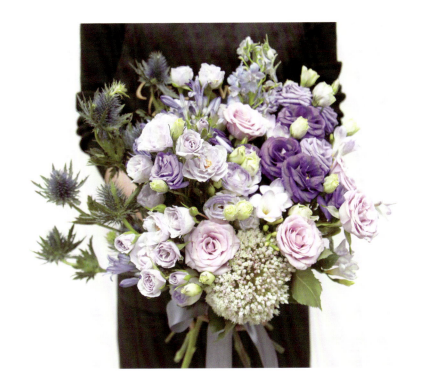

珍贵

花艺设计：高瑞雅
摄 影 师：雅子
图片来源：花期Flower Journey｜广东·深圳
主要花材：刺芹、洋桔梗、大花葱、玫瑰、香雪兰、百子莲
色　　系：紫色

生命中值得珍惜的东西太多，忘记珍惜的东西也太多。有些人是否珍贵也许我们在失去前都不会知道，但我不想冒这个险。所以这束花，送给我永远都不想失去的你。

Weird

花艺设计：均
摄 影 师：均
图片来源：EVANGELINA BLOOM STUDIO｜广东·深圳
主要花材：绣球、玫瑰、洋桔梗、桔梗、银叶菊、尤加利叶
色　　系：复古

顾客送给喜欢黑白灰颜色的射手座朋友的生日花束，集合了复古色的绣球、玫瑰和桔梗，配上带有灰度的银叶菊、尤加利叶，搭配黑色包装和黑白条纹丝带，整体效果很酷。

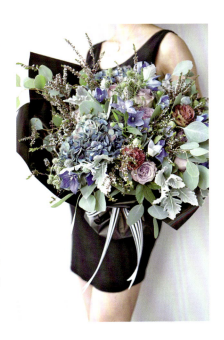

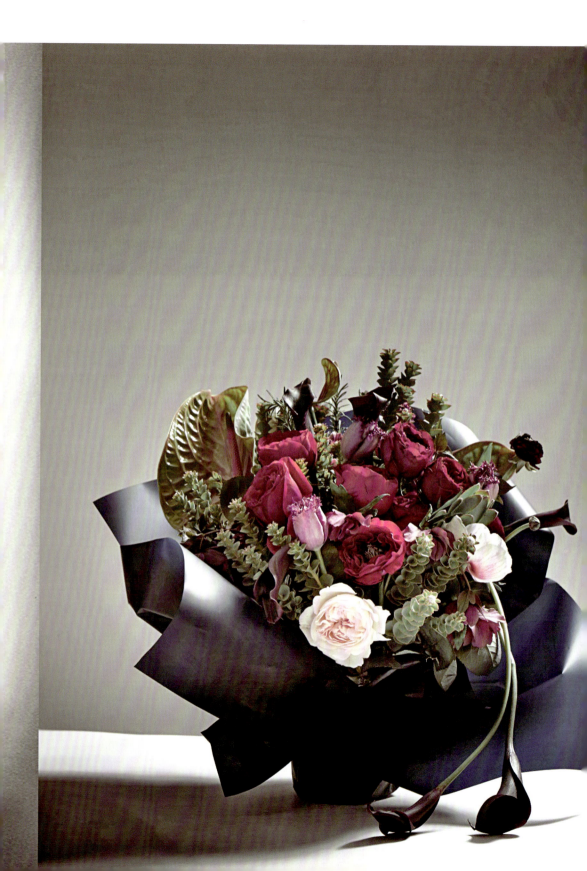

FOR MENG

花艺设计：JARDIN DE PARFUM
摄 影 师：JARDIN DE PARFUM
图片来源：JARDIN DE PARFUM｜上海
主要花材：郁金香、玫瑰、马蹄莲、花烛、银莲花
色　　系：紫红色

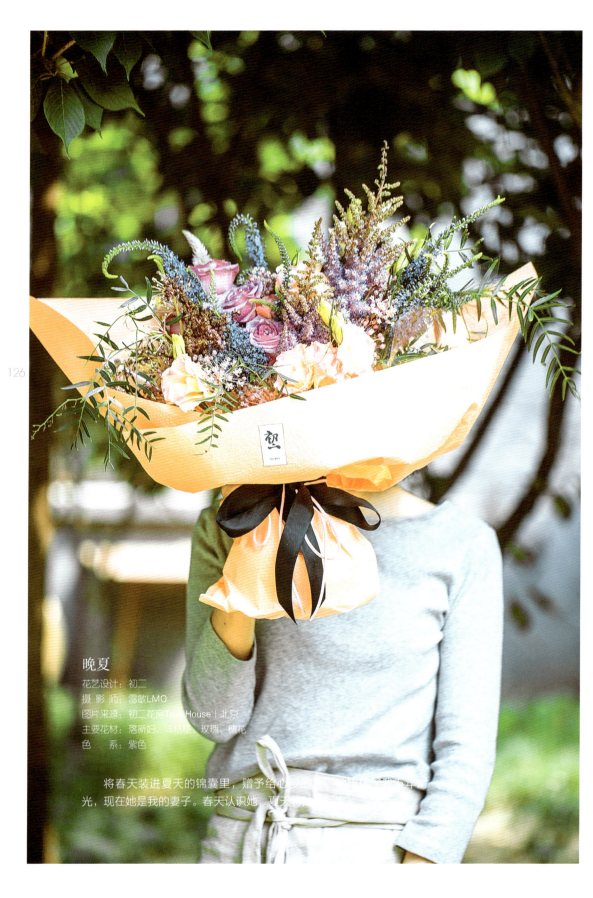

晚夏

花艺设计:初二
摄影师:雷敏LMO
图片来源:初二花房Tree House|北京
主要花材:落新妇、洋桔梗、玫瑰、穗花
色　　系:紫色

将春天装进夏天的锦囊里,赠予给心爱的……时光,现在她是我的妻子。春天认识她,夏天…

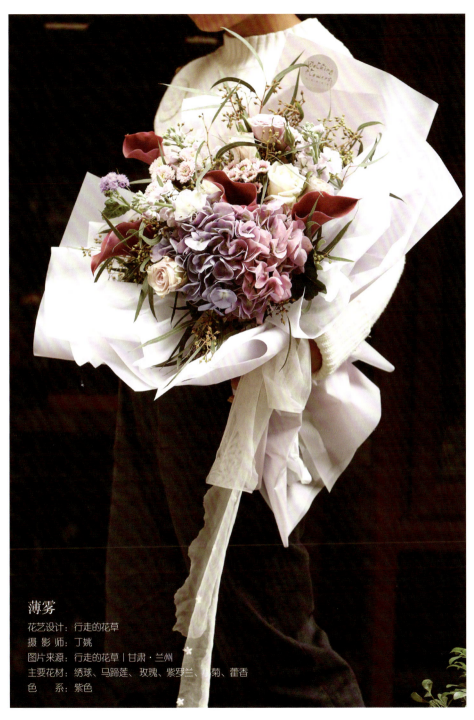

薄雾

花艺设计：行走的花草
摄 影 师：丁姚
图片来源：行走的花草｜甘肃·兰州
主要花材：绣球、马蹄莲、玫瑰、紫罗兰、小菊、藿香
色　　系：紫色

记忆中的美好，照耀了岁月年轻的模样。

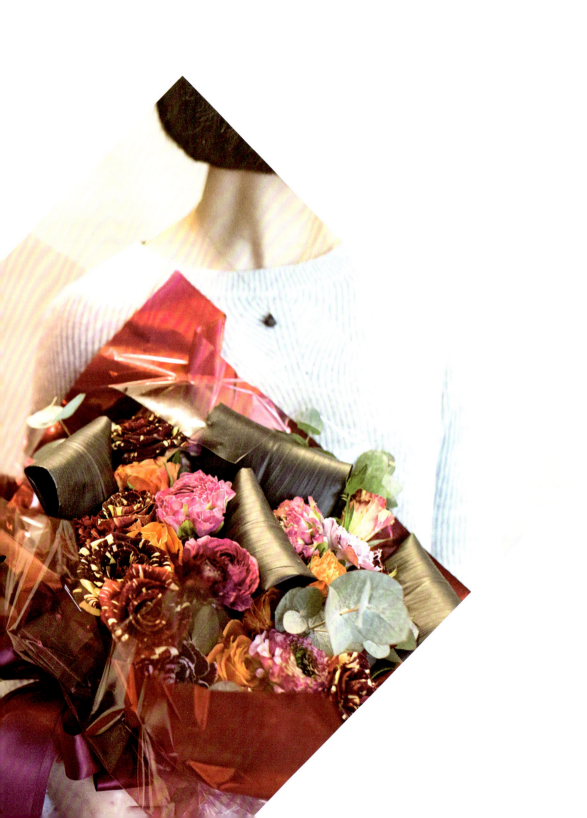

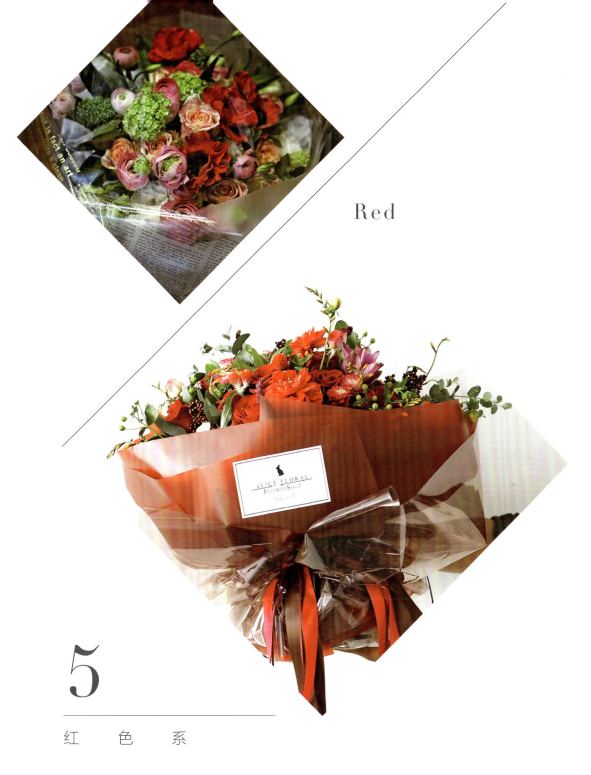

Red

5

红 色 系

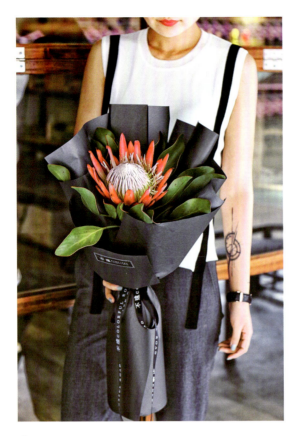

帝王

花艺设计：不遠ColorfulRoad
摄影师：不遠ColorfulRoad
模　　特：向羽
图片来源：不遠ColorfulRoad｜甘肃·兰州
主要花材：帝王花
色　　系：红色

　　一只帝王花，霸气而简洁。

Red

花艺设计：丹丹
摄 影 师：椿晓视觉
模　　特：丹丹
图片来源：三卷花室｜广西·南宁
主要花材：玫瑰、康乃馨、花毛茛、蔷薇、朱蕉叶
色　　系：红黑色

　　这束花最喜欢的部分是红色包装纸，它的光泽及质感带来的"金属感"，以及恰好的柔韧度在花中造就的随意感，都是我们认为最"三卷"的。

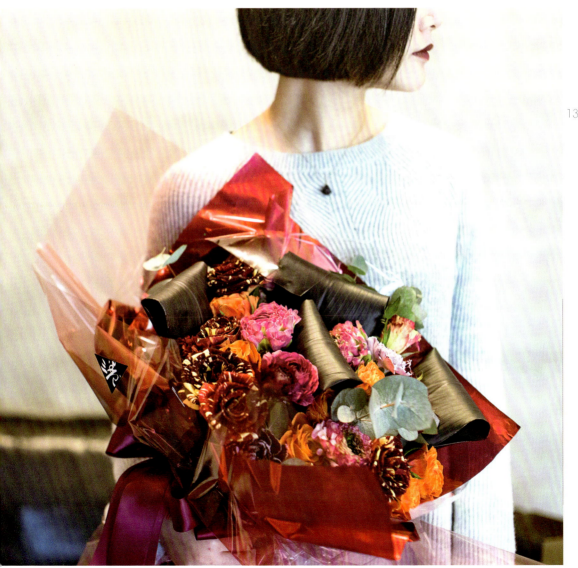

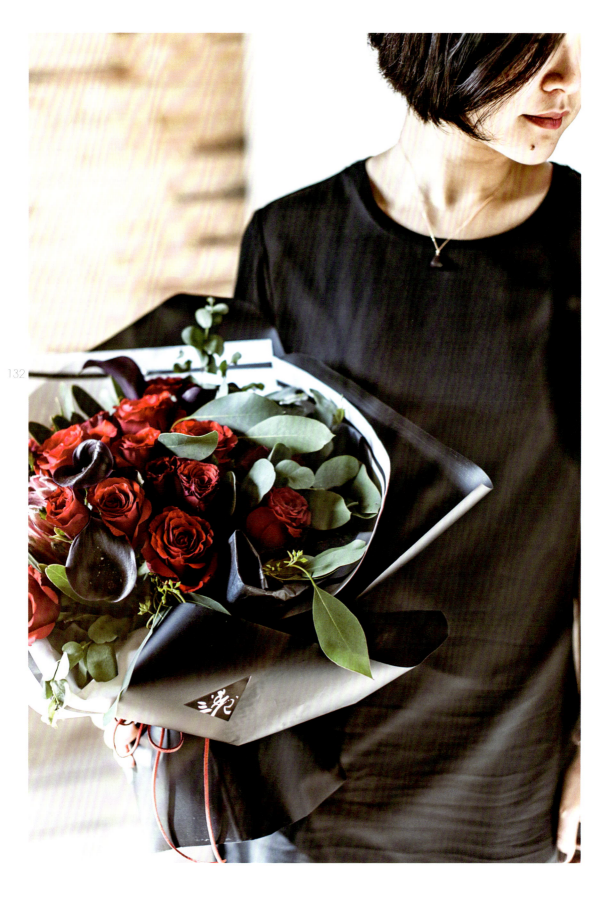

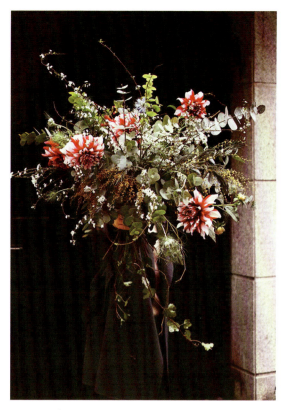

DeepRed

花艺设计：Ivy 林淇
摄 影 师：HeartBeat Florist
图片来源：HeartBeat Florist｜广东·广州
主要花材：大丽花、尤加利叶、蓝盆花（松虫草）、绣线菊
色　 系：红色

　　秋天的大丽花，红白相间，明媚耀眼，随手拈来，就是一束美美的自然风格。

红

花艺设计：丹丹
摄 影 师：椿晓视觉
模　 特：丹丹
图片来源：三卷花室｜广西·南宁
主要花材：玫瑰、马蹄莲、帝王花、尤加利叶
色　 系：红黑色

　　七夕是个婉约的日子，火红的花外一层婉约的黑，像藏在心里一直未说出口的告白。

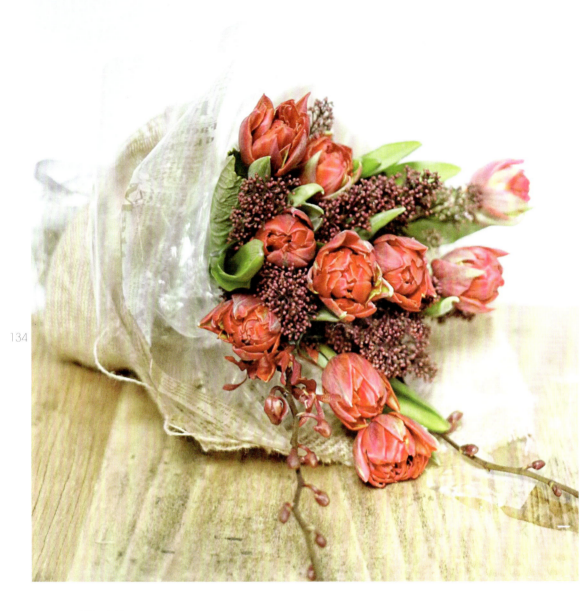

无忧无愁

花艺设计：鱼子
摄 影 师：艾可的花事
图片来源：艾可的花事丨广东·深圳
主要花材：郁金香、茵芋、火焰兰
色　　系：红色

　　用我如火的热情，抚平你受伤的心，一束犹如熊熊火焰的花束。

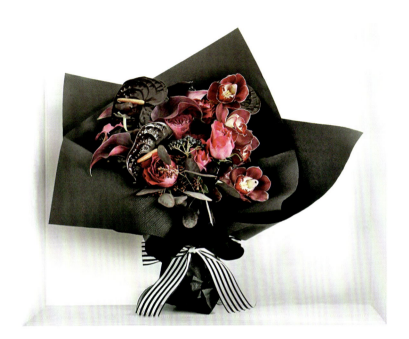

HYPNOTIC POISON

花艺设计：JARDIN DE PARFUM
摄影师：JARDIN DE PARFUM
图片来源：JARDIN DE PARFUM | 上海
主要花材：大花蕙兰、郁金香、尤加利叶、花烛
色　　系：深红色

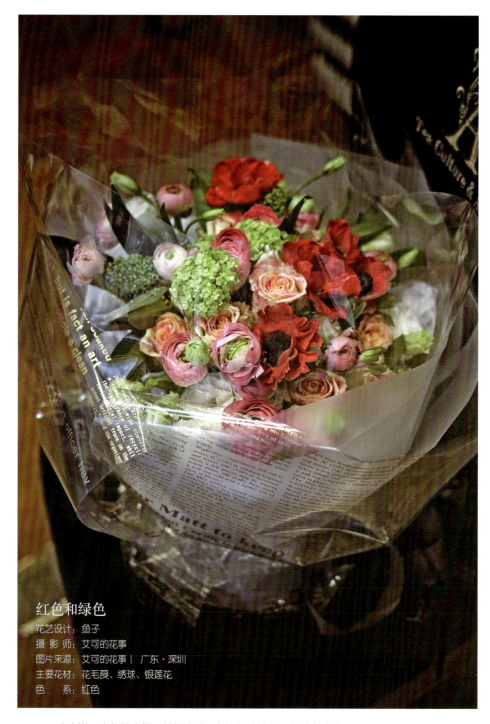

红色和绿色

花艺设计：鱼子
摄 影 师：艾可的花事
图片来源：艾可的花事｜广东·深圳
主要花材：花毛茛、绣球、银莲花
色　　系：红色

木心说，大红配大绿，顿起喜感，红也豁出去了，绿也豁出去了。

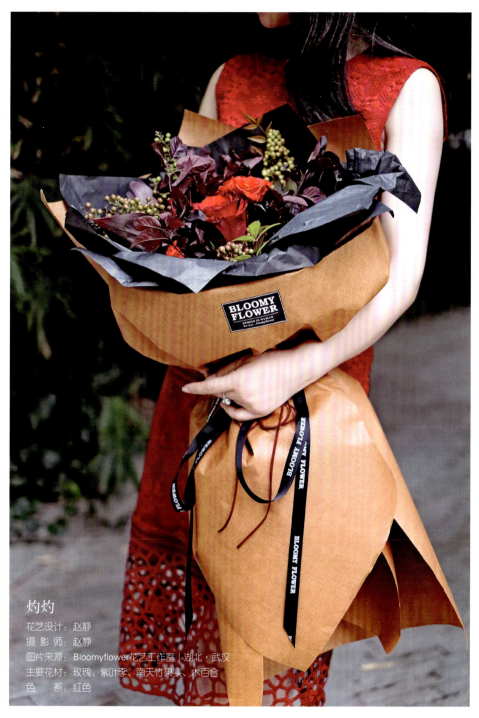

灼灼

花艺设计：赵静
摄 影 师：赵静
图片来源：Bloomyflower花艺工作室｜湖北·武汉
主要花材：玫瑰、紫叶李、南天竹果实、木百合
色　　系：红色

　　雨晴风暖烟淡，天气正醺酣。初遇时，你一袭红衣，潋滟一身花色，我想最配你的也只有这一束灼灼。

莱斯特小姐

花艺设计：蒋晓琳
摄 影 师：刘智
图片来源：蒋晓琳 | 四川·成都
主要花材：帝王花、玫瑰、花毛茛、山里红、黑莓莓、兔葵、小叶尤加利
色　　系：红色

"有人认为爱是性，是婚姻，是清晨六点的吻，是一堆孩子。也许真是这样的，莱斯特小姐。但你知道我怎么想吗？我觉得爱是想触碰又收回手。"塞林格如是说。

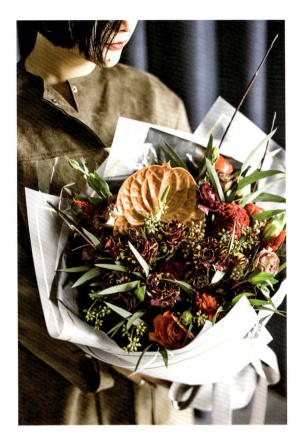

就够了

花艺设计：丹丹
摄 影 师：椿晓视觉
图片来源：三卷花室 | 广西·南宁
主要花材：花烛、鸡冠花、桔梗、尤加利花蕾、绒毛饰球花、
　　　　　多头蔷薇、青稞、线叶尤加利
色　　系：复古红色

不要赋予什么意义，给我一束我喜欢的美就够了。

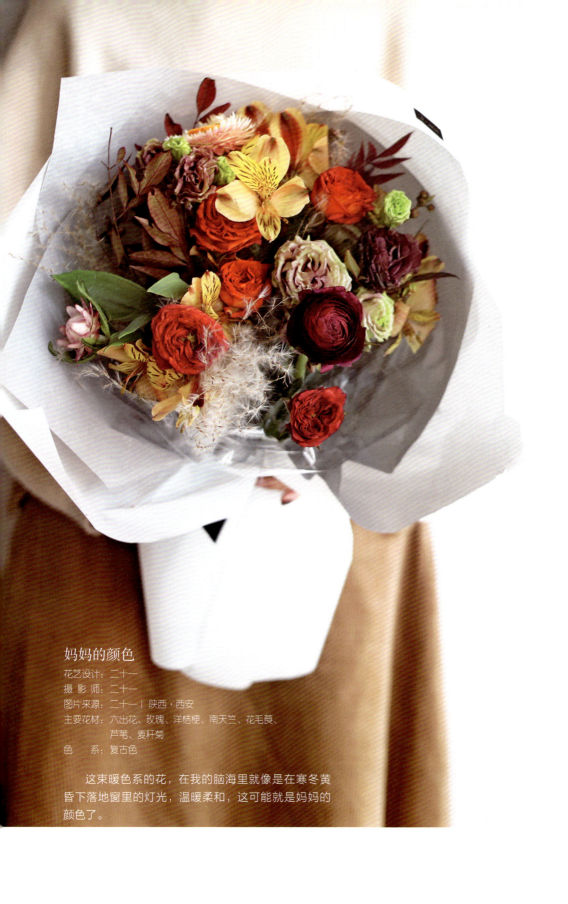

妈妈的颜色

花艺设计：二十一
摄 影 师：二十一
图片来源：二十一 | 陕西·西安
主要花材：六出花、玫瑰、洋桔梗、南天竺、花毛茛、
　　　　　芦苇、麦秆菊
色　　系：复古色

 这束暖色系的花，在我的脑海里就像是在寒冬黄昏下落地窗里的灯光，温暖柔和，这可能就是妈妈的颜色了。

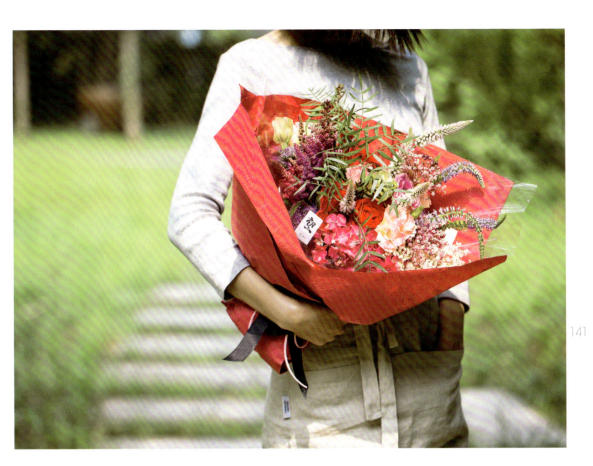

热烈的红

花艺设计：初二
摄 影 师：雷敏LMO
图片来源：初二花房True House｜北京
主要花材：绣球、洋桔梗、玫瑰、穗花、落新妇、青稞
色　　系：红色

　　许多人说，除了红玫瑰，不知道该送什么样的红色花束给重要的人，其实，把很多红色系的花材自然地放在一起就很美。

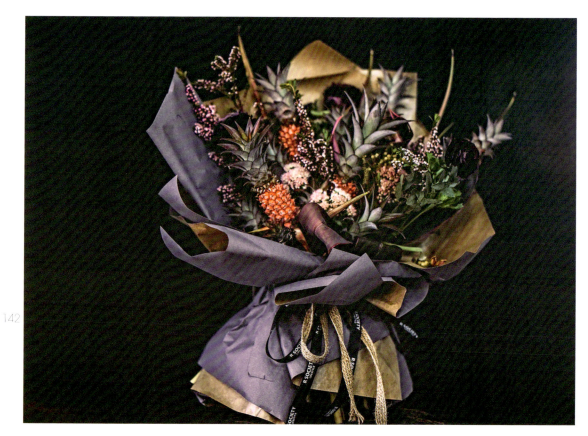

海明威的怜悯

花艺设计：萱毛
摄 影 师：R
图片来源：R SOCIETY玫瑰学会 | 江苏·宜兴
主要花材：凤梨、绣线菊、朱蕉叶
色　　系：红色

　　在纯黑色的背景映衬下，眼下四野无人，只剩下这一捧狂野！

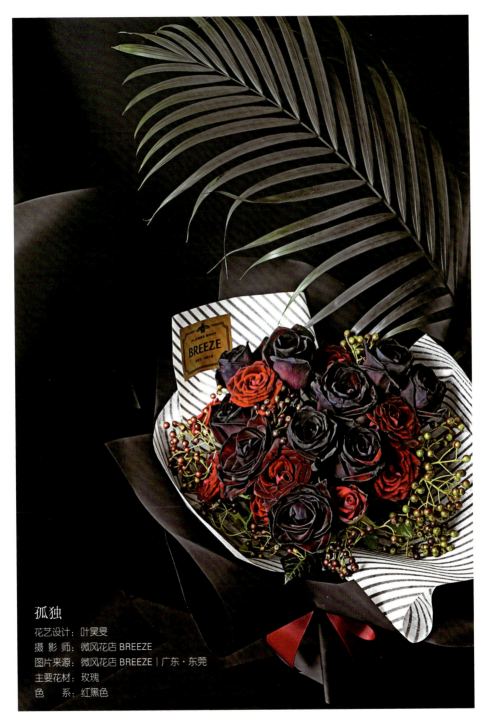

孤独

花艺设计：叶昊旻
摄 影 师：微风花店 BREEZE
图片来源：微风花店 BREEZE | 广东·东莞
主要花材：玫瑰
色　　系：红黑色

最糟糕的孤独，是无法与自己舒服地相处。

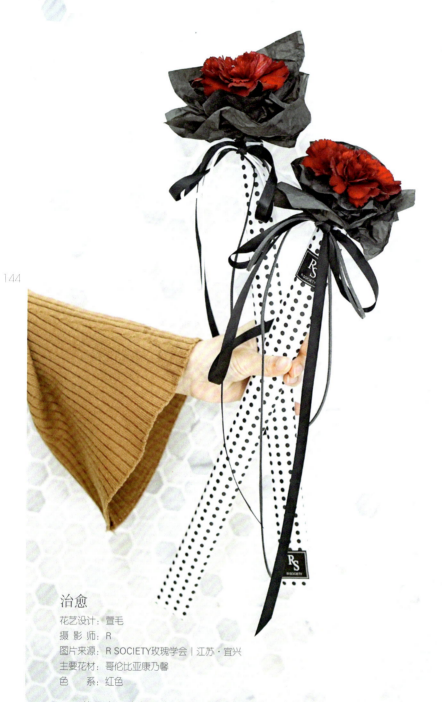

治愈

花艺设计：萱毛
摄 影 师：R
图片来源：R SOCIETY玫瑰学会 | 江苏·宜兴
主要花材：哥伦比亚康乃馨
色　　系：红色

　　花是生活中的一剂良药，独特的包装，让花很特别，很治愈。

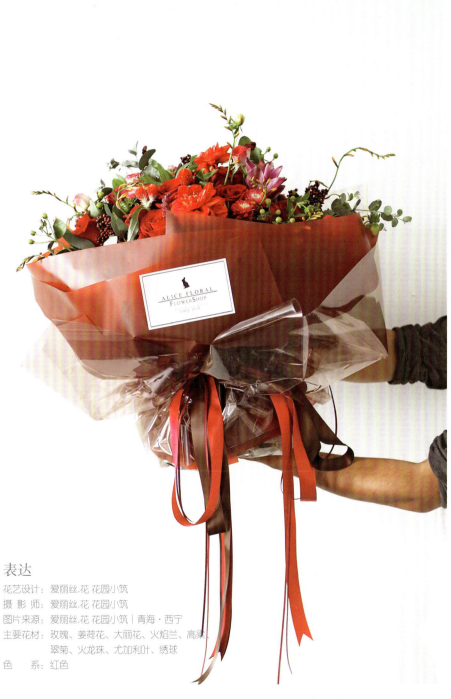

表达

花艺设计：爱丽丝.花 花园小筑
摄 影 师：爱丽丝.花 花园小筑
图片来源：爱丽丝.花 花园小筑｜青海·西宁
主要花材：玫瑰、姜荷花、大丽花、火焰兰、高粱、
　　　　　翠菊、火龙珠、尤加利叶、绣球
色　　系：红色

　　浓烈，但凡是浓烈的情感，总认为深红能表达得很好，爱似疯，思如狂，渴望成疾。

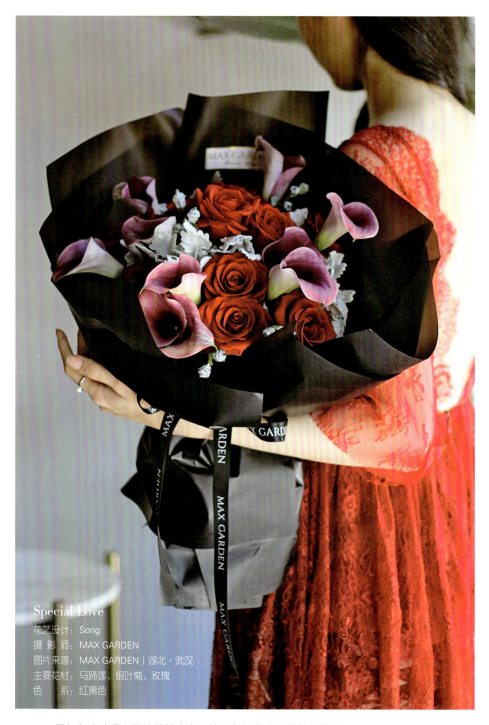

Special Love
花艺设计：Song
摄 影 师：MAX GARDEN
图片采源：MAX GARDEN｜湖北·武汉
主要花材：马蹄莲、银叶菊、玫瑰
色　　系：红黑色

黑红色玫瑰遇上马蹄莲的高贵，纯黑色包装让性感若隐若现。

半星球

花艺设计：萧珍
摄 影 师：尹蒙
图片来源：NAASTOO｜江西·南昌
主要花材：洋桔梗、马蹄莲、玫瑰、小菊、穗花
色　　系：紫红色

我们在世界的两端，但是既然相爱，就在一起吧。

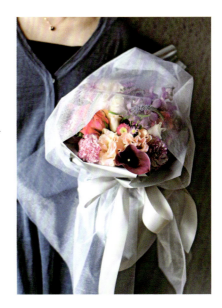

一篮子的幸福

花艺设计：亚红
摄 影 师：花间小筑
图片来源：花间小筑｜北京
主要花材：玫瑰、大花蕙兰、落新妇、尤加利花蕾、帝王花、荚蒾果
色　　系：红色

溢满鲜花的快乐，仿佛能感受到笑声回荡在山间、路径、田垄……挥洒汗水的同时也搜集了一篮子的幸福。

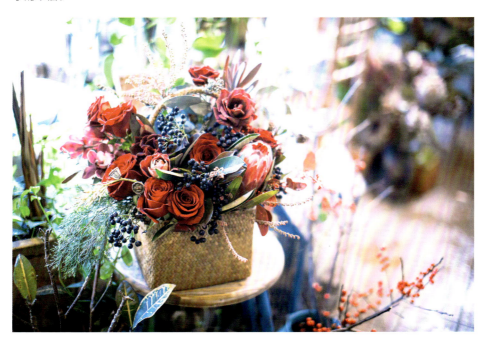

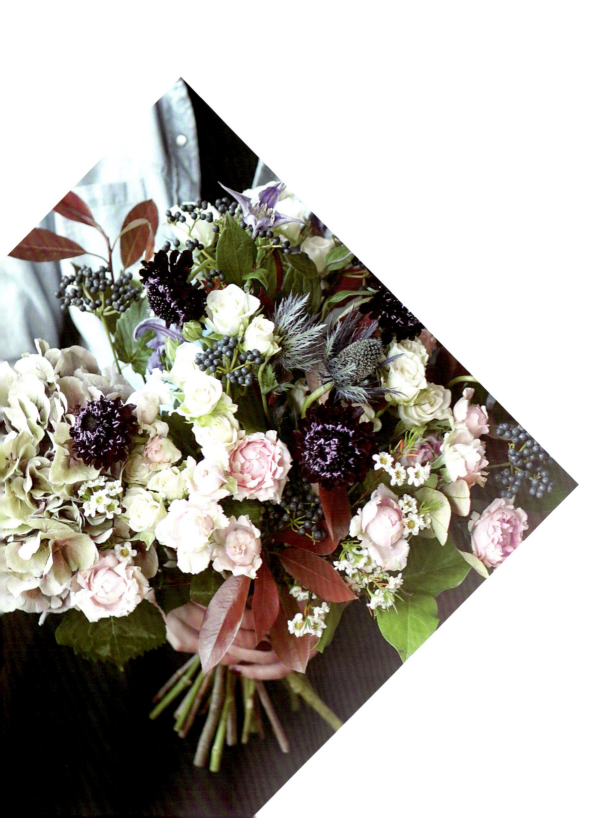

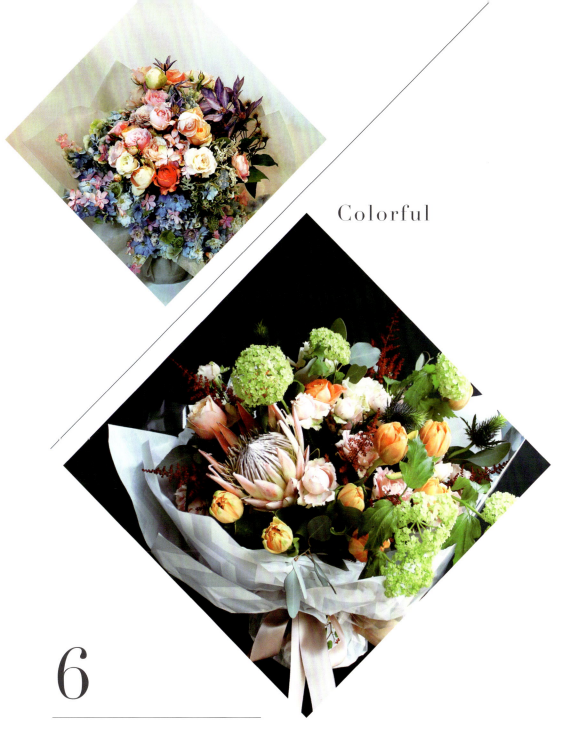

Colorful

6
缤 纷 色 系

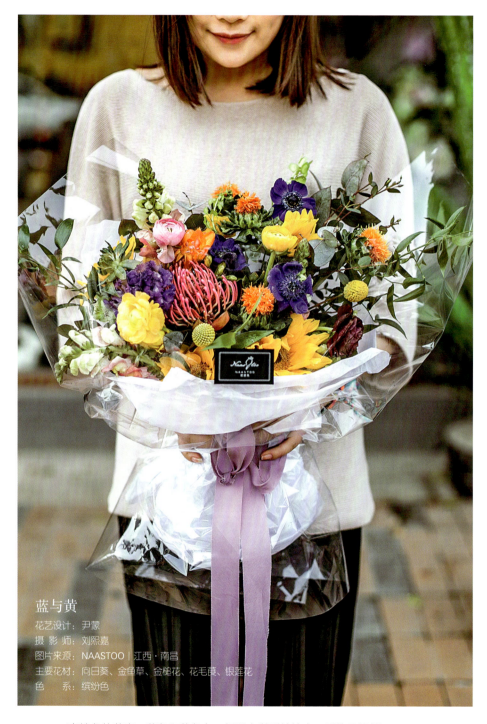

蓝与黄

花艺设计：尹蒙
摄 影 师：刘熙嘉
图片来源：NAASTOO｜江西·南昌
主要花材：向日葵、金鱼草、金槌花、花毛茛、银莲花
色　　系：缤纷色

一束撞色的花束，蓝色和黄色在一起那么激烈地撞击，明快又清新。

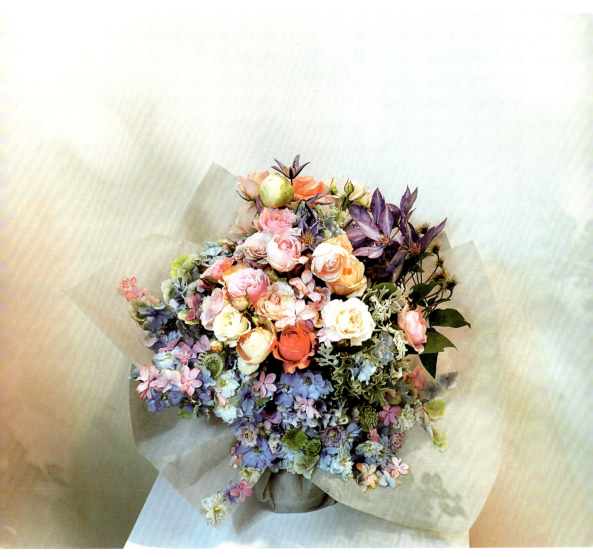

Un Jardin Apres La Mousson 雨季后的海市蜃楼

花艺设计：JARDIN DE PARFUM
摄影师：JARDIN DE PARFUM
图片来源：JARDIN DE PARFUM | 上海
主要花材：铁线莲、玫瑰、绣球、大星芹、银叶菊
色　　系：缤纷色

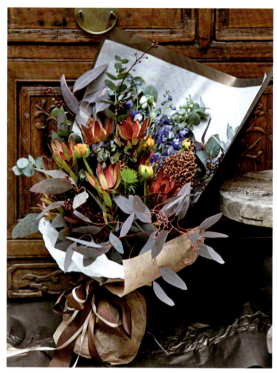

复古的优雅

花艺设计：小松
摄 影 师：小松
图片来源：小松花艺工作室 SÔNG FLEUR｜北京
主要花材：木百合、飞燕草、尤加利叶、绣球
色　　系：缤纷色

　　复古和怀旧不同，复古是一种元素，而怀旧是一种心情。一束色调古朴，暗色调的花束，展现了那个时代的优雅。

NO.1.floshion系列FUN

花艺设计：光合实验室
摄 影 师：光合实验室
图片来源：光合实验室｜四川·成都
色　　系：缤纷色
主要花材：花烛、绣球、百子莲、刺芹、袋鼠爪、火焰兰、
　　　　　蓝盆花（松虫草）、丁香、玫瑰、乒乓菊
色　　系：缤纷色

　　一束色彩艳丽，以Fun Floral的形式，把彩虹系列的风格演绎到淋漓尽致。

153

Cool

花艺设计：鱼子
摄 影 师：V-IMAGE
模　　 特：邵莹莹
图片来源：艾可的花事丨广东·深圳
主要花材：六出花、玫瑰、洋桔梗、火龙珠、桔梗
色　　 系：缤纷色

黑色的包装纸，搭配任何一种花，都是酷酷的范儿。

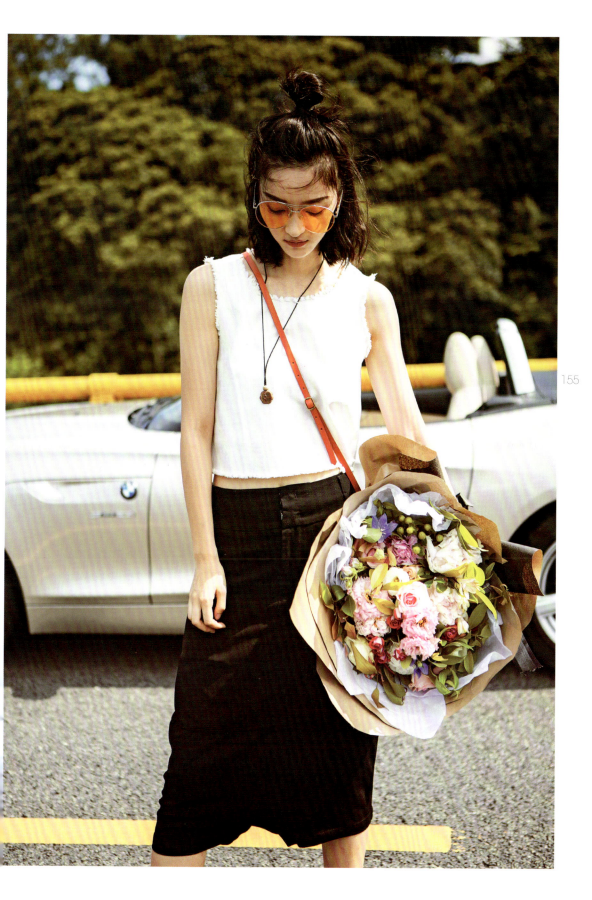

给最特别的你

花艺设计：Vane Lam
摄 影 师：Vane Lam
图片来源：LaFleur花筑 | 广东·广州
主要花材：郁金香、玫瑰、菊花、铁线莲、蓝盆花（松虫草）、刺芹
色　　系：复古色

　　这是她的生日，只想给她一束她从来没有看过，意想不到的花束。特地用上了盛开的郁金香。又长一岁，用力地，开心地享受青春，是一件多么美好的事情。

Color life

花艺设计：Shiny
摄 影 师：Daisy
图片来源：SHINY FLORA | 北京
主要花材：花烛、小菊、马蹄莲、洋桔梗、郁金香、百子莲、麦秆菊
色　　系：缤纷色

　　从时装设计中的色彩与几何图形的廓形中解读出一束具备时装色彩的花束，明艳的色彩与独特的花材形成强烈对比。

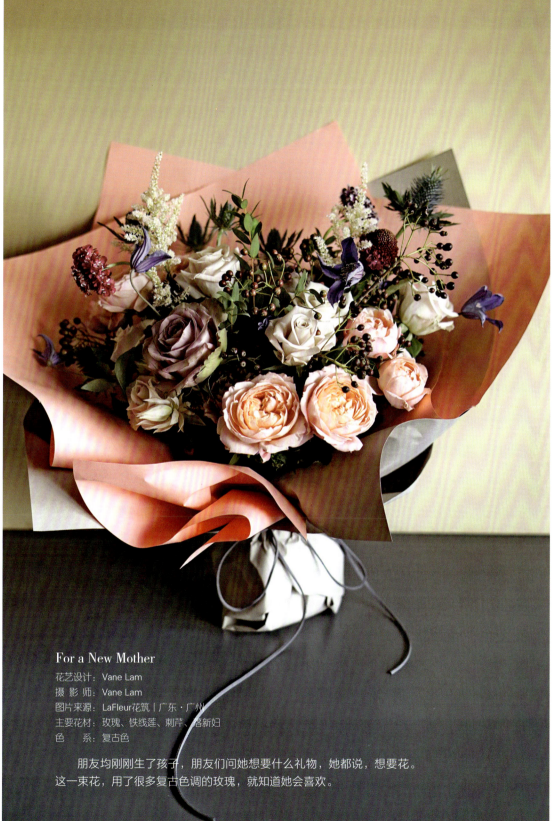

For a New Mother

花艺设计：Vane Lam
摄 影 师：Vane Lam
图片来源：LaFleur花筑丨广东·广州
主要花材：玫瑰、铁线莲、刺芹、落新妇
色　　系：复古色

　　朋友均刚刚生了孩子，朋友们问她想要什么礼物，她都说，想要花。这一束花，用了很多复古色调的玫瑰，就知道她会喜欢。

158

On one's way home

花艺设计：小果
摄影师：在野Florist
图片来源：在野Florist | 山西·太原
主要花材：小菊、乒乓菊、石竹梅、商陆
色　　系：缤纷色

　　就像走在轻快的乡间路上，采一捧野花回家。没有过度的包装，花植以最简单的方式呈现在我们面前，却也最动人。

绿树红楼

花艺设计：CAT
摄影师：CAT
图片来源：Natural Flora | 广东·佛山
主要花材：玫瑰、大丽花、绣球、绣线菊、须苞石竹
色　　系：缤纷色

　　对比的色彩搭配，自由的形态安排。

灰白

花艺设计：Vane Lam
摄 影 师：Wong CC
图片来源：LaFleur花筑 | 广东·广州
主要花材：玫瑰、绣球、铁线莲、蓝盆花（松虫草）、刺芹、红叶石楠
色　　系：复古色

大概不会每个人都喜欢灰白色调的花束，这一束花大胆地用了复古色的绣球，还有很多淡颜色的花材，怕颜色变得模糊，特地加上黑色的蓝盆花，提亮整个花束。

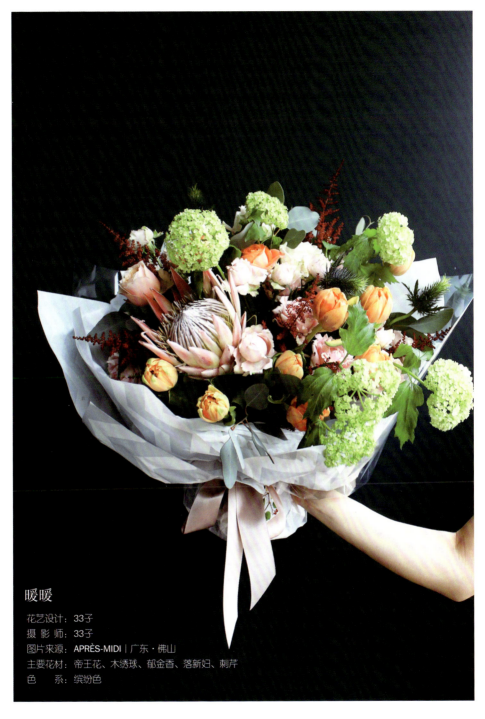

暖暖

花艺设计：33子
摄影师：33子
图片来源：APRÈS-MIDI｜广东·佛山
主要花材：帝王花、木绣球、郁金香、落新妇、刺芹
色　系：缤纷色

　　以花瓣为音符，为你写歌，用充满爱的词句，谱上平缓悠扬的曲，我要在阳光下、清风里为你哼唱，让那些暖暖的旋律，飘到你耳际，飘进你心里。

春·闹

花艺设计：阿桑
摄 影 师：可可
图片来源：桑工作室 | 广西·柳州
主要花材：绣线菊、鸢尾、花毛茛、芍药、多头小菊、玫瑰
色　　系：缤纷色

　　这是一款春日花礼设计，采用多种春日气息浓厚的花材。曲线优美的绣线菊，清新扑鼻的蕾丝花，肆意俏皮的鸢尾，圆润可爱的花毛茛，底部使用粉色的芍药及紫色玫瑰定型打底，节节攀爬的姿态，抱在怀里，拥抱春天。

雅素

花艺设计：Ykiki
摄 影 师：Jason
图片来源：鸳鸯里 | 广东·东莞
主要花材：芍药、丁香、康乃馨、落新妇、蓝星花、刺芹
色　　系：缤纷色

　　一束朴素优雅的花束，用条纹包装纸和牛皮纸包装，搭配深蓝和深红的丝带，低调又厚重，适合送给长辈。

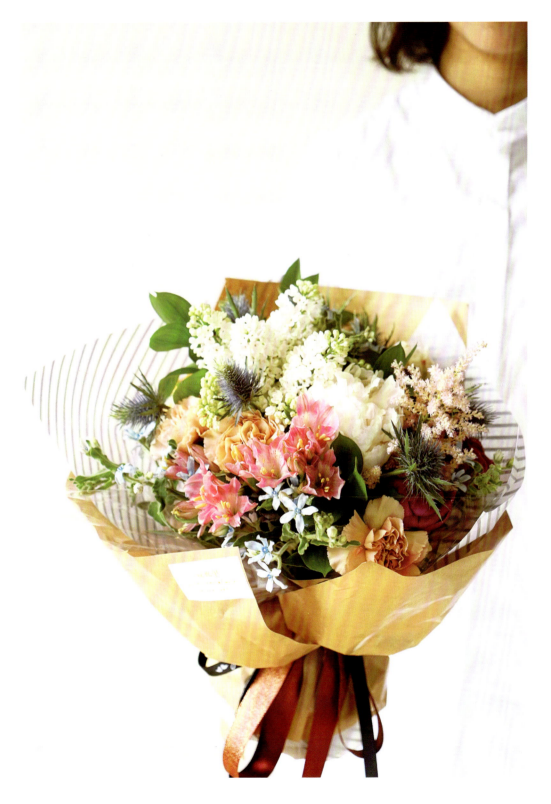

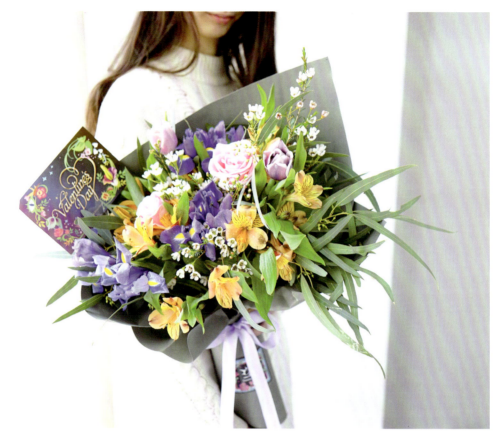

爱乐之城

花艺设计：suli
摄 影 师：suli
图片来源：Desire Floral | 北京
主要花材：尤加利叶、六出花、鸢尾、澳洲蜡梅、玫瑰、郁金香
色　　系：缤纷色

　　蓝色和黄色，特别有最近流行的电影《爱乐之城》的即视感，色彩鲜明又优雅。

协作花店 / 花艺工作室

A

艾可的花事 Aiko's world
- 13510925544
- @艾可的花事

爱丽丝.花花园小筑 Alice Rabbit.Hole Floral
- 西宁店: 17809780707
- 西安店: 15891303775
- 青海省西宁市城西区西川南路50号金座晟锦A区
- @爱丽丝-花-花园小筑官方微博

APRÈS-MIDI
- 15919009387
- 广东省佛山市南海区九江镇大正路洛南园6号铺
- @ApresMidi-Floras

四月花开 April Blooms
- 185-1656-9004（个人微信）

B

Bloomy Flower花艺工作室
- 13901281396
- 湖北省武汉市江岸区永新路6号武汉天地
- @BloomyFlower花艺工作室

BREEZE 微风花店
新世界总店
- 0769-22468981
- 广东省东莞市东城区新世界花园东城大道10号铺

星河城店
- 0769-26268981
- 广东省东莞市东城区星河城购物中心二层P207号

南城店
- 13790178981
- 广东省东莞市南城区汇一城一层HELLO SALAD店内

花艺教室
- 0769-22239389
- 广东省东莞市东城区新世界花园东城大道8号铺
- @BREEZE微风花店

花蜜蜂的花园 Beeflower
- 18519715105
- 北京市东城区内务部街27号
- @花蜜蜂的花园

优简 BestSimple
- 15291077577
- 陕西省西安市曲江官邸33号楼1单元104
- @优简BestSimple

C

不遇 ColorfulRoad
- 13893137911

- 甘肃省兰州市城关区麦积山路西口鲍家沟115号
- @不遇ColorfulRoad

D

Desire Floral
- 18611457907
- 北京市建外soho东区16号楼
- @DesireFloral

豆蔻 DOCO FLORAL DESIGN
- 18652008989
- 江苏省南京市鼓楼路民国建筑13-2
- @豆蔻floral

E

EVANGELINA BLOOM STUDIO
- 13602483890
- 广东省深圳市龙华新区潜龙曼海宁
- @EVANGELINA_K

二十一
- 15991166687
- 陕西省西安市雁塔区凯德广场
- @二十一—TWENTY_ONE

F

仙女花店 Fairy Garden
- 025-86888882
- 江苏省南京市鼓楼区溥江路26号溥江大厦一楼仙女花店
- @周舟的仙女花店

花期 FlowerJourney
- 0755-88600248、18682191102
- 广东省深圳市中心书城南区6号门s149花期
- @花期FlowerJourney

植物图书馆 Flower Lib
- 15355412489
- 浙江省杭州市江干区凤起东路42号国茵大厦1423
- @植物图书馆
- natural_style（公众号）

芙拉花趣 Funloving
- 13678003599
- 四川省成都市锦江区成万路339号方福花卉产业园A1-11-13
- @芙拉花趣

G

GarLandDeSign
- 18589033839
- 广东省深圳市龙岗区中兆花园雨庭H6座101
- @GarLandDeSign

光合实验室
- 4000191958
- 四川省成都市锦江区成都国际金融中心（IFS）L558K
- @光合实验室Lab

集朵花店GITONE
- 13981936915
- 四川省成都市锦江区幸福村幸福路88号
- @GITONE

H

HeartBeat Florist
- 13724181259
- 广东省广州市越秀区启明一马路3号后座
- @HeartBeatFlorist

花间小筑
- 010-57125458
- 北京市朝阳区798艺术区706北三街12号
- @798花间小筑

Miss花间 Miss Floral
- 010-57173447
- 北京市朝阳区朝阳大悦城5层悦界37号
- @798花间小筑

I

IF花艺工作室
- 18013181203
- 江苏省苏州市苏州园区观枫街1号istationB30
- @IF花艺工作室

J

纪念日-花店
- 18629000908（微信号）
- 陕西省西安市曲江池西路 金地湖城大境五号地
- @纪念日-花店

JARDIN DE PARFUM
- @Jardin_de_Parfum

蒋晓琳
- Instagram：amyjiang714

k

空气喵花艺舍
- 0760-85113315
- 广东省中山市东区柏苑康乐坊5栋地下商铺
- @空气喵花艺舍

L

LaFleur花筑
- 020-38678536/18620258918
- 广东省广州市天河区珠江新城兴安路15号天空别墅
- @LaFleur花筑

LOVESEASON 恋爱季节花艺工作室
- 0757-81031776
- 广东省佛山市南海区桂城保利西街4栋22号铺
- @Loveseason恋爱季节

洛拉花园
- 18689404340

M

MAX GARDEN
- 15172434020
- 湖北省武汉市武昌区汉街楚河婚庆文化产业街A4花店
- @MAX展花园

MissDill花艺设计工作室
- 0591-88550000
- 福建省福州市晋安区五四北路居住主题公园香樾丽居204栋 MissDill蒂尔的花店
- 福建省福州市鼓楼区乌山路大洋晶典2f
- @MissDill花艺設計工作室

Monet Jardin 莫奈花园
- 0731-85190731
- 湖南省长沙市天心区解放西路金色年华弥敦道1112号
- @莫奈花园_MonetJardin

N

NaturalFlora 花艺工作室
- 18607578001
- 广东省佛山市南海区桂城保利花园二期北门98号铺
- @NaturalFlora花艺工作室

NAASTOO 那是兔花店
- 0791-88851300、15170207307
- 江西省南昌市红谷滩莱蒙都会20-116（总店）
 江西省 南昌市梦时代广场天鬻虎（分店）
- @那是兔

O

One Day
- 4000989812
- 福建省福州仓山区红坊创意园十号楼一楼
 福建省福州市红坊创意园二号楼一楼
 福建省福清市万达广场b1区门口旁73号
 福建省长乐市郑和西路300号蔚蓝国际
- @OneDay花店-Sam

P

派花侠 Pi's Garden
- 13688071755
- 四川省成都市锦江区水碾河南三街U37创意仓库内
- @派花侠

PhlowerStudio
- 15601776702
- @ PhlowerStudio

R

R SOCIETY 玫瑰学会
- 18880525177
- 江苏省宜兴市中星湖滨城C区湖滨尊园东大门北侧 R SOCIETY
- @RSociety玫瑰学会

S

三卷花室 SANJUAN
- 18577039084
- 广西南宁市青秀区竹溪大道广源国际2栋
- @三卷花室

桑工作室 Sang Design Studio
- 18807729395
- 广西柳州市龙潭路大美天第17栋1单元
 广西南宁市青秀区盛天大地购物中心B6号楼101-103号
- @桑工作室

芍药居
- 18777121801
- 广西南宁市青秀区中文路10号领世都一号1栋2单元1801
- @芍药居SHAOYAOJU-ART

小凇花艺工作室 SŌNG FLEUR
- 13810041985
- 北京市朝阳区庄园西路3号院
- @花艺师小凇

SHINY FLORA
- 18810934283
- @SHINYFLORA

T

初二花房 True House
- 15711020731
- 北京市朝阳区酒仙桥恒通商务园B50D
- @初二

U

UNE FLEUR
- 010-57804687
- 北京市朝阳区酒仙桥798艺术区七星西街
- @UNE FLEUR一往情深_

Ukelly Floral 尤伽俐花艺
- 13760877377
- 广东省广州市天河区花城大道16号铂林公寓C座1605
- @UKELLY尤伽俐_广州花艺培训

X

行走的花草
- 18919979255
- 甘肃省兰州市城关区永昌路西关里三楼
- @行走的花草

Y

YUJING FLOWERS 雨净花艺
- 13880222164
- 四川省成都市洛阳路37号
- @YUJINGFLOWERS

YSFLOWER
- 13265113518
- 广东省广州市越秀区先烈南路9号
- @YSFLOWER订制花舍

鸳鸯里花艺
- 13560809933
- 广东省东莞市33小镇

Z

在野 Florist
- 13453459020
- 山西省太原市平阳路西一巷16号院内
- @在野Florist

早安小意达
- @早安小意达
- 早安小意达
- little_ida@126.com
- 早安小意达

品牌合作
Brand Alliance

 Cohim 华赫时尚
亚洲顶级花艺培训学校
电话：400 6345 900
微博：@中赫时尚cohim
官网：www.cohim.com

 天狼月季
为中国的月季育种事业而努力
微博：天狼月季
淘宝：https://shop36517414.taobao.com

 MENG FLORA
中国花艺先锋阵营
电话：4000-380-323
微博：MENG FLORA
官网：http://www.mengflora.com

 陶文时代
时尚前沿的陶瓷文化
电话：13146285586
　　　13121717171

 TOGETHER 蒸
设计审美的花艺资材家
电话：400 606 9656
微博：TOGETHER 蒸丛
淘宝：https://together-cc.taobao.com

 flowerlib
自然系花材的图书馆
淘宝：植物图书馆花材店
微博：植物图书馆
微信公众号：植物图书馆flowerlib

 润家家居
演绎诗意 心随润家
微信：homechoicedecor
电话：15080481915
网址：http://m.1688.com/winport/b2b-28821759870187a.html

 花艳在线
"云花"新品、优品交易平台
电话：0871—66200029
网址：www.kifaonline.com.cn
微信：huapaizaixian

媒体合作
Media Partners

 北京插花协会

 花现生活美

 婚礼素材搜集者

 环球花艺报

 芍药姑娘

 塔莎园艺

 喜结婚礼汇

 全球花店业态最新资讯
花业从业人员培训
花卉与生活的体验活动
转转会

 早安园艺

欢迎光临
花园时光系列书店

Welcome to the Bookstore
of "Garden Time"
book series

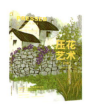 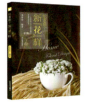 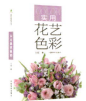

扫描二维码了解更多花园时光系列图书

购书电话：010-83143594

中国林业出版社天猫旗舰店　　　花园时光微店